总主编 许楗
副总主编 周冰

New Era　Art Design Series
新时代艺术设计系列

周冰　编著

色彩构成

西安交通大学出版社
XI'AN JIAOTONG UNIVERSITY PRESS

国家一级出版社
全国百佳图书出版单位

图书在版编目(CIP)数据

色彩构成 / 周冰编著. — 西安：西安交通大学出版社，
2022.12
（新时代艺术设计系列 / 许楗总主编）
ISBN 978-7-5693-2651-2

Ⅰ.①色… Ⅱ.①周… Ⅲ.①色彩学-高等学校-教材
Ⅳ.①J063

中国版本图书馆CIP数据核字(2022)第102811号

书　　名	色彩构成 SE CAI GOU CHENG
编　　著	周　冰
责任编辑	张春荣
责任印制	刘　攀
出版发行	西安交通大学出版社 （西安市兴庆南路1号　邮政编码710048）
网　　址	http://www.xjtupress.com
电　　话	（029）82668357　82667874（市场营销中心） （029）82668315（总编办）
传　　真	（029）82668280
印　　刷	陕西金和印务有限公司
开　　本	787mm×1092mm　1/16　**印张** 7.75　**字数** 121千字
版次印次	2022年12月第1版　2022年12月第1次印刷
书　　号	ISBN 978-7-5693-2651-2
定　　价	69.00元

如发现印装质量问题，请与本社市场营销中心联系调换。

订购热线：（029）82665248　（029）82668357
投稿热线：（029）82668525

版权所有　侵权必究

序言 Preface

 在现代设计教学领域中，构成理论打破了传统的设计基础教学模式，在美学价值、设计理念、思维方式、表现手法等方面形成了设计基础新的教学模式。

 构成原理遵循的是抽象的思维方式，用抽象的视觉语言来表达理性和数理逻辑并赋予其美学价值，表达的是一种严谨性、规律性和秩序性的美，同时也蕴含着丰富的想象空间。

 在构成教学体系中，构成是物体形态设计的基础，一方面让学生学会运用造型的基本元素，按照构成规律和形式美法则进行组合，另一方面对三维空间和材料运用展开探索和研究。由于构成伴随着各种设计的活动而产生，很自然地成为现代设计的重要基础学科。

 本书作者们从事构成教学与实践工作多年，积累有丰富的经验。书中将实践的体验上升到理论加以阐述，行文流畅，深入浅出，图文并茂，有的放矢，具有一定的知识性、可读性与可操作性。成为一本具有较强针对性的基础教学读物。为此，欣然作序。

Contents 目录

第一章 色彩构成的概述　002
- 一、色彩构成的起源　002
- 二、色彩构成的概念与特征　003
- 三、色彩的物理学　003
- 四、色彩的分类　004
- 五、色彩的表现　005

第二章 色彩的三要素　008
- 一、色相　008
- 二、明度　008
- 三、纯度　009
- 四、三要素的关系　009

第三章 色彩的混合　016
- 一、色光混合　016
- 二、颜色混合　016
- 三、中性混合　016

第四章 色彩采集重构　020
- 一、传统艺术色彩的采集　020
- 二、民间艺术色彩的采集　020
- 三、西方艺术色彩的采集　021
- 四、自然界色彩的采集　021
- 五、人工色彩的采集　021

第五章 色彩的心理与情感构成　030
- 一、色彩的解析　031
- 二、色彩的感觉　035
- 三、色彩的情感与联想　038
- 四、色彩的味觉　042
- 五、色彩与音阶　043
- 六、色彩与形状　043

第六章 色彩构成的形式美法则　058
- 一、统一与变化　058
- 二、对比与调和　059
- 三、对称与平衡　060
- 四、节奏与韵律　061

第七章 色彩的对比构成　062
- 一、色相的对比构成　062
- 二、明度的对比构成　070
- 三、纯度的对比构成　078
- 四、色彩与面积对比　084
- 五、色彩冷暖的对比构成　085

第八章 色彩的调和构成　094
- 一、共性调和构成　094
- 二、面积调和构成　095
- 三、秩序调和构成　096

第九章 流行色与中国传统色彩　112
- 一、流行色与色彩构成　112
- 二、中国传统色彩　113

参考文献　118

第一章 色彩构成的概述
Se cai gou cheng de gai shu

一、色彩构成的起源

色彩构成起源于德国包豪斯设计学院。包豪斯是1919年在德国成立的一所设计学院，也是世界上第一所完全为发展设计教育而建立的学院。这所由德国著名建筑家、设计理论家沃尔特·格罗佩斯创建的学院汇集了许多优秀的现代艺术大师：神秘主义画家伊顿、抽象主义画家康定斯基、克利和构成主义大师纳吉等。他们将各种新的艺术观念带到设计的教育领域中，经过十多年不懈的努力，集中了20世纪初欧洲各国对于设计的新探索与新实践，并在设计教育中加以发展和完善，成为集欧洲现代主义设计运动之大成的中心，把设计运动推到了一个空前的高度。

1933年由于纳粹的破坏，包豪斯设计学院被迫关闭。但大部分教师流亡国外后继续发展，并对二战后设计的振兴做出了巨大的贡献。他们创立的设计教育体系和现代设计理念影响至今。包豪斯宣言的第一句话就是："建筑师、艺术家、画家们，我们一定要面向工艺"。包豪斯的教学计划也是按这个精神来指导进行的，在各个阶段都要训练每个学生动手和动脑的能力，通过实际操作使学生熟悉各种材料的性能和工艺加工技能并获得个人体验，从而培养学生设计能力，以达到符合工艺的要求。包豪斯设计学院第一次把不可能的感觉变成科学及理性的视觉法，开创了理性艺术设计的先河。崭新的设计理论和设计教育思想使包豪斯成为现代构成设计的发源地。

设计教育通行的专业基础课就是包豪斯首创的。这个设计基础课的结构是把平面和立体的结构研究、材料的研究、色彩的研究三方面独立成体系，使视觉教育第一次牢固地建立在科学的基础上。

目前色彩构成的教学正是基于包豪斯的这一教育学理念，从物理学和心理学两个角度，系统论述了色彩的基本理论和构成。色彩构成并不是某一专业的具体设计，而是以培养学生对于色彩的创造性思维为基本目的，通过大量的配色练习使学生对色彩的感性认识由个人直觉升华到更高、更广、更科学的色彩审美境界即理性的思维方式，并在设计中能够活学活用色彩构成的理论和方法，最终达到满足符合功能和审美的设计要求。

二、色彩构成的概念与特征

将各种各样的色彩,按照一定的形式美法则重新组合并搭配成新的色彩关系称之为色彩构成。

色彩构成是从人对色彩的知觉出发,发挥人的主观能动性与抽象思维能力,掌握色彩与人们心理的微妙关系,对色彩进行多层面、多角度的分析、组合及配置,并设计出新颖的、有目的性的、有美感的色彩关系。

色彩构成又是研究人的视觉心理对色彩认识的不同感知、不同情绪以及不同心理联想的一门学科。因此,色彩构成相对平面构成而言,具有一定的复杂性。

三、色彩的物理学

1. 色与光的关系

我们生活的大自然是一个充满了光与色彩的世界。当你环顾四周:天空、山川、河流、花草、动物等,无不呈现着各种不同的造型与色彩。可以说,一切视觉的表象都是由色彩所产生的。光是人们感知色彩存在的必要条件。如果没有光,世界一片漆黑,任何色彩都无法辨认,人们也就失去了一切视觉能力。因此色彩是不同波长的光刺激眼睛所产生的视觉效果,是光源中可见光在不同物体上的反映。色彩来源于光,无光即无色彩。

光具有波的特征。光反射到眼睛里时,波长不同决定了光的色相不同,能量决定了光的程度。波长相同、能量不同则决定了色彩明暗的差别。

光的波长不同,在视觉上形成的颜色感也不同。红光波长最长,紫光波长最短。按波长递减排列,颜色次序分别为:红、橙、黄、绿、青、蓝、紫。

可见光波长 范围		
光色	波长(mm)	
红(Red)	780~630	700
橙(Orange)	630~600	620
黄(yellow)	600~570	580
绿(Green)	570~500	550
青(Cyan)	500~470	500
蓝(Blue)	470~420	470
紫(Violet)	420~380	420

2. 光谱色

著名的科学家牛顿在实验中发现,太阳光经过三棱折射,会显现出一条美丽的光谱,即红、橙、黄、绿、青、蓝、紫七色。因而得出两个结论:(1)白光是由很多不同色光混合而成的。(2)不同颜色的单色光,由于通过棱镜时折射的角度不同,其波长及折射效果可分解成红、橙、黄、绿、青、蓝、紫七色,称之为光谱色。

3. 光源色

自行发光的物体称为光源色。光源可分为自然光源与人造光源。自然光源主要指太阳光,其特点是变化大,光感不稳定。人造光源有白炽灯、日光灯及各种彩色灯等,它们的特点是变化小,光感稳定。

我们常常在不同的光源下辨认颜色,由于光源的不同,我们观察到的颜色也会有变化,这就是光源的显色性变化。

4. 物体色

我们平日里所看到的自然界中的色彩,如动植物色、建筑环境色、服装面料色以及颜料盒中的色彩,都称之为物体色。

物体在自然光照射下,只反射其中一种波长的光,而其他波长的光全部被吸收,使其呈现出反射的颜色,这便形成这一物体的色彩概念,也称之为固有色。

四、色彩的分类

1. 原色

不能用其他色混合而成的色彩叫原色，又称之为基色。它们的混合可以调配出丰富多彩的颜色，而自身却无法由其他颜色调出。原色有两种不同解释，一种是在光学理论上，即光的三原色：朱红光、翠绿光、蓝紫光。另一种是在颜料或物体色理论上，即色彩的三原色：红色、蓝色、黄色。色光的三原色相混合为白光。颜料的三原色相混合为黑灰色。通过比较，我们发现色光三原色相调所形成的三个间色恰好是颜料三原色；而颜料三原色和光三原色恰好互为补色关系。

2. 间色

两种原色混合所得到的颜色，称为间色。即橙色、绿色、紫色。

3. 复色

三种原色或两种以上的间色，按不同比例混合可得到各种丰富多彩的颜色，我们称之为复色。

4. 补色

凡是两种色光相加呈现白光，两种颜色相混呈现灰黑色，那么这两种色光或两种颜色称为补色。即红色与绿色、黄色与紫色、橙色与蓝色、黑色与白色。

5. 无彩色

无彩色是指黑色、白色和将黑色和白色调和成各种深浅不同的灰色，又称无彩系。无彩色不包括可见光谱，只有明度而无色相、纯度特征。

6. 有彩色

除了无彩色之外的其他色彩，统称为有彩色，如原色、间色、复色等。有彩色有色相、明度、纯度的特征。

7. 冷色

在有彩色中，蓝色、蓝绿色、蓝紫色色相偏冷，称为冷色。

8. 暖色

在有彩色中，红色、黄色、橙色色相感觉偏暖，称为暖色。

9. 金属色

金属色是指工业产品特有的色彩感，多用于工业品、印刷品等的外表。如金色、银色、偏红金色、偏蓝银色等等。

五、色彩的表现

色彩是一个非常丰富庞大而又复杂的体系，人类可以辨别的色彩数目，高达750万种，因此我们要在最短的时间内找出所需要的颜色，往往要借助色相环与色立体来查找。

1. 色相环

色相环是色彩早期最简单的表示方法。科学家牛顿把太阳七色光概括为六色，并把他们头尾相接，变成六色色相环，称为牛顿色相环。红色、黄色、蓝色三原色处于正三角形的尖角所指处，而橙色、绿色、紫色处于倒的正三角所指处。

牛顿色相环为后来的色彩表示体系的建立奠定了一定的理论基础。随后又出现了伊顿12色相环、孟塞尔100色相环、奥斯特瓦德24色相环、日本P.C.C.S24色相环等等。

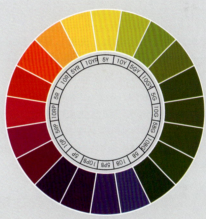

24色相环

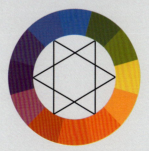

12色相环

2. 色立体

色立体是借助于三维空间来表示色相、明度、纯度的感念，它是色彩的立体模型。它将色相秩序、明度秩序、纯度秩序按一定的规律排列，体现了色彩的相近与渐变、对比与调和的变化。

下面介绍最常用的两种色立体：美国的孟塞尔色立体和德国的奥斯特瓦德色立体。

孟塞尔色立体

1905年美国色彩学家、美术教育家孟塞尔创立了孟塞尔色立体，经过多次修改，于1929年、1943年分别经美国国家安全局和美国光学协会修订后出版了《孟塞尔颜色图册》。目前国际上普遍采用了该色标系统作为颜色分类和标定的方法，并用于工业规定的测色标准。同时，他确定了如今色彩教学方面重要的概念：色相、明度和纯度。

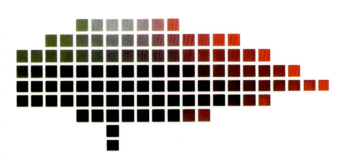

孟塞尔色立体是以色彩的三要素为基础排列的。色相是Hue,简写H；明度叫做Value,简写为V；纯度为Chroma,简写为C。其色相环是以红（R）、绿（G）、蓝（B）、紫（P）为基础再加上他们的中间色：橙（YR）、黄绿（GY）、蓝绿（BG）、蓝紫（BP）、红紫（RP）形成十种色相，按顺时针方向排列。再把每一个色相详细地分为10等份，以每个色相中央第5号为代表，色相总数为100个。

孟塞尔色立体的中心轴为无彩轴，即黑、白、灰系列，共分为9个等级。白色（W）在上，黑色（B）在下，中间为灰色系列。纯度分14个等级，数字越大，越接近纯色，距N轴越远；数字越小，纯度越低，距N轴距离越近。

以每个色相中间值5号为依据，孟塞尔色立体的表现符号为：色相、明度/纯度。即H V/C。例如5R4/14，分别表示5号红色相，明度在中心轴的第4层线，纯度位于离中心轴14阶段上。

在基本色相环中的10个主要色相的纯度、明度分别表示为：5R14（红）、5YR6/12（黄红）、5Y8/12（黄）、5YG7/10（黄绿）、5G5/8（绿）、5BG5/6（蓝绿）、5B4/8（蓝）、5BP3/2（蓝紫）、5P4/12（紫）、5RP4/12（红紫）。

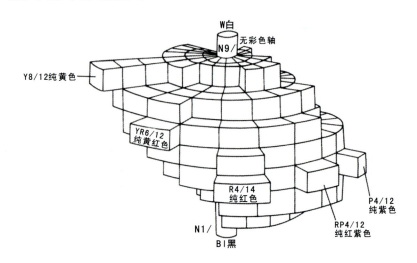

奥斯特瓦德色立体

　　1920年德国化学家奥斯特瓦德创立了奥氏色立体，并于1921年出版了《奥斯特瓦德色彩图册》。奥氏色立体以黄色、橙色、红色、紫色、蓝紫色、蓝色、绿色、黄绿色8个主要色相为基础。各主色相再分三等份组成24色相环，并用124的数字表示。色相环直径两端的色为补色。

　　奥氏色立体中心轴也为黑、白、灰系列的无彩轴，共分8个等份，分别用a、c、e、g、i、l、n、p表示，并以此为三角形的一条边，其顶点为纯色，上面为最明色，下面为最暗色，位于三角中间部分的28个菱形为含灰色，各符号表示该色标的含白与含黑量。

　　如8ga表示8号色（红色），g为含白量22，a为含黑量11，因此结论是浅红色。

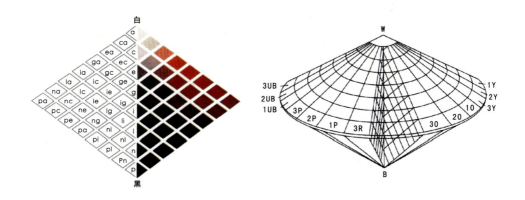

　　由此可见，两种色立体给我们提供了几乎全部的色彩体系，使我们能够更好地掌握色彩关系的科学性、多样性，并为我们今后的设计提供了应用色彩和搭配色彩的依据。

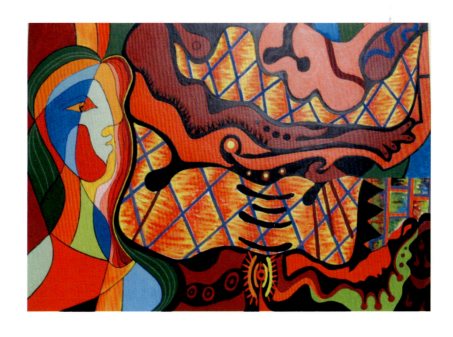

第二章　色彩的三要素
Se cai de san yao su

物体表面色彩的形成取决于三个方面，光源的照射、物体本身反射的色光、环境与空间对物体色彩的影响。自然界的色彩虽然千千万万，各不相同，但它们却有一个共性：具有特定的色相、明度和纯度，因此我们把色相、明度与纯度称为色彩的三要素。

一、色相

色相是指色彩自身的相貌，是色彩的最大特征，即区别其他色彩种类的名称。如红色相、绿色相等。

在原色与间色中的红色、橙色、黄色、绿色、蓝色、紫色等每一种色彩都代表一类具体的色相。它们之间的差别就是色相的差别。但黑色、白色与灰色是无彩色，因此没有色相。

色相是由波长决定的。波长相同色相就相同，波长不同色相则不同。色相的种类很多，可以识别的色相达160个左右。

色相关系在色彩三要素中占有非常重要的位置。无论在中国传统的"随类赋彩"的装饰色彩表现中，还是在西方现代艺术与设计中，以及民间美术、卡通创作中，色相关系都是常用来表达色彩的语言，表达画面的效果与情感。

二、明度

明度是指色彩的明暗与深浅程度。明度的强与弱是由反射光的振幅来决定的，振幅大，明度强；振幅小，明度弱。同一色相的明度也会因为受到光线或反射能力强弱的影响而不同。

从色相上看，黄色处于可见光谱的中心位置，明度最高；紫色处于可见光谱的边缘，明度最低；而红色、绿色两色为中间明度色。从色相环的顺序排列中，能明显看到明度的变化是由黄色到紫色呈现出一种高低的变化。

在无彩色中，白色是明度最高的色；黑色则是明度最低的色；灰色居中。黑白之间我们可以划分为九组不同深浅的灰。无彩色的黑色、白色、灰色之间可以构成明度序列。任何一个有彩色的色相加白色或加黑色也可以构成该色以明度为主的序列。我们要使色彩明度降低或者升高，可以将该色相加入黑色、白色、灰色或其他色相即可达到。

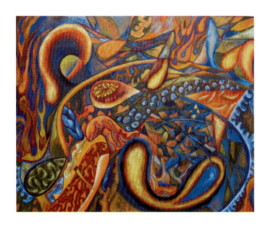

由此可见，任何色彩都与明度有关，它是色彩关系的骨架，是一切色彩搭配的基础，并且具有自身的色彩价值和表现魅力。

三、纯度

　　纯度又称为彩度,是指色彩的鲜艳度、饱和度与纯净度。可见光谱中的各种单色光是最纯的颜色,纯度越高,色相感就越明确。无彩色因没有色相,故没有纯度。

　　有彩色中,红色是纯度最高的色相,蓝绿色是纯度最低的色相。色相除了拥有各自的最高纯度外,同色相系也有纯度高低之分。通常用一个水平的直线纯度色阶表来确定一种色相纯度量的变化,在纯度色阶表的一端为该色相的最初纯度,另一端是与该色相明度相等的无彩色灰色,中间是将各色等量加灰,使其渐渐变为纯灰色,越靠近无彩色,则纯度越低,色彩越浊,越灰。因此,有了纯度的变化,色彩才显得异常丰富。

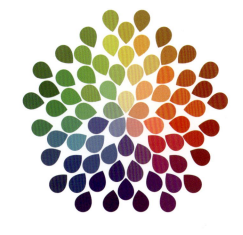

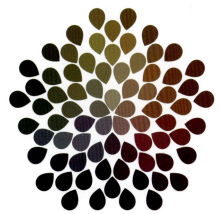

四、三要素的关系

　　无彩色没有色相与纯度。
　　色相的纯度大小与明度不成正比。
　　高纯度色相具有不同的明度,若改变其明度变化,纯度就会下降。
　　高纯度的色相加白色,降低了纯度,提高了明度。
　　高纯度的色相加黑色,降低了纯度的同时也降低了明度。

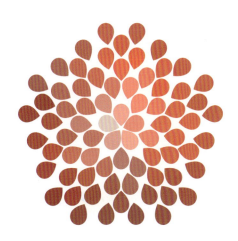

示范作业

SHIFANZUOYE

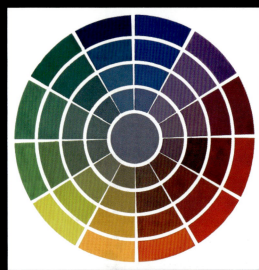

色彩三要素练习
色相环加灰练习

第二章 色彩的三要素

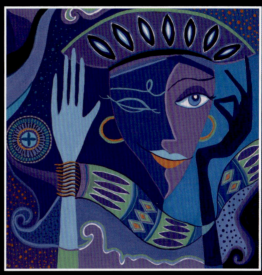
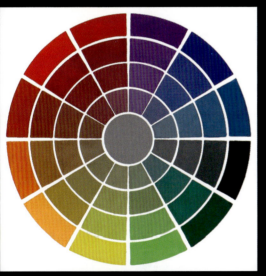
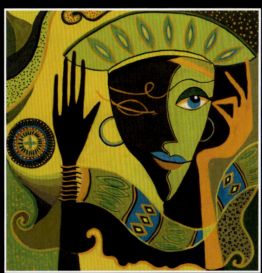

Demonstration
示范作业
SHIFANZUOYE

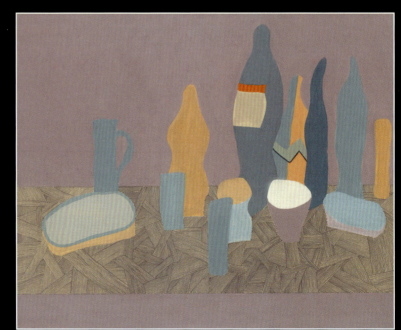

色彩三要素练习

第二章 色彩的三要素

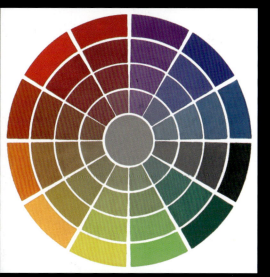

示范作业
SHIFANZUOYE

色相的练习

第二章 色彩的三要素

第三章 色彩的混合

Se cai de hun he

色彩的混合是指两种或两种以上的色彩相混合而产生的新色彩。色彩混合可分为色光混合和颜色混合以及中性混合三种。我们通常学习是以颜色混合为主。

一、色光混合

色光的三原色是朱红光、翠绿光、蓝紫光，它们按照不同的比例混合可以产生许多不同的色光。色光的混合是色光量的增加，混合的色光越多，明度则越高。

例如朱红光+翠绿光=蓝色光，翠绿光+蓝紫光=蓝绿光，蓝紫光+朱红光=紫红光，朱红光+翠绿光+蓝紫光=白光。

二、颜色混合

光的混合与颜色的混合不同，颜色的混合属于减色混合。在光源不变的情况下，多种颜料相混，混合的颜色成分与次数越多，色料的吸收光就越多，反射光就越少，明度、纯度就越低，色相因此也会发生变化，所以三原色相混自然变成黑灰色。

由于颜料性质的不同及混合时分量多少的不同都会影响混色的结果，所以有些色彩是无法用其他色彩混合出来的。

三、中性混合

中性混合分为空间混合、旋转混合两种，是由色光传入人眼后，在视网膜神经感应传递过程中形成的色彩混合效果。

1.旋转混合

将几种不同色相的颜料涂在圆盘不同的位置上，快速旋转，我们就可以看到在视觉中趋于平衡的混合色彩，当旋转停止后，色彩又恢复到原来的状态。如我们在圆盘上涂一半红色，一半绿色，当圆盘高速旋转后，可以看到盘中色是金黄色等。

2.空间混合

空间混合又称视觉混合。即在一定的空间里，将几种颜色并置在一起产生视觉上的混合。由于这种混合是在一定距离内产生的，因各种颜色的光亮和鲜艳度受到空间距离的影响，其纯度不能达到原来的效果而形成一种和谐的色彩感觉。空间混合的明度也是被混合色的平均明度。

空间混合在美术作品和设计中被广泛运用，如印象派绘画作品、马赛克镶嵌壁画等等。

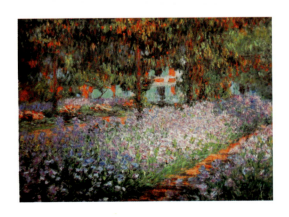

色彩空间混合有下列规律：

凡互为补色关系的色彩按一定比例空间混合，可得到无彩色系的灰和有彩色系的灰。如红色与青绿色的混合，可以得到灰色、红灰色、绿灰色。

非补色关系的色彩空间混合时，产生二色的中间色。如：红色与青色的混合，可得到红紫色、紫色、青紫色。

彩色系与非彩色系混合时，就会产生二色的中间色。

色彩空间混合时产生的新色，其明度相当于所混合色的中间明度。

色彩并置产生空间混合是有条件的，其一，混合之色应该是细点、细线，同时要求成密集状。其二，色彩并置产生空间混合效果与视觉距离有关，必须在一定的视觉距离之外，才能产生混合。距离愈远，混合效果愈明显。

空间混合有三大特点

近看色彩丰富，远看色调统一。在不同视觉距离中，可以看到不同的色彩效果。

色彩有颤动感，适合表现光感。印象派画家们就是利用这一特点来表现画面的丰富感。

如果变化各种混合色量比例，少套色可以得到多套色的效果，丰富画面色彩。

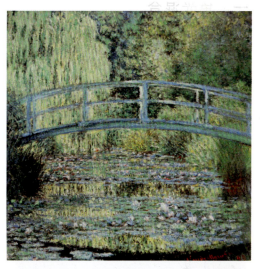

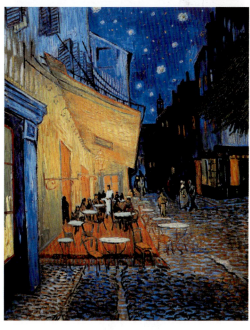

第三章　色彩的混合

示范作业

SHIFANZUOYE

色彩空间混合练习

第三章 色彩的混合

第四章 色彩采集重构
Se cai cai ji chong gou

色彩采集重构的构成方法是借鉴自然的颜色素材并对色彩进行分解、组合、再创造的一种构成方法，也就是将色彩有意识地进行分析、采集、概括，再重新构成新的色彩关系的过程。

首先分析其色彩组成的色性和构成形式，保持原有的主要色彩与色块面积的比例关系，并保持原有色调，然后打破原来色彩形象的组织结构，在重新组织色彩形象时融入自己的设计理念，构成新的形象，新的色彩形式。

色彩的采集范围非常广泛，既可以借鉴古老的民族文化遗产，从原始的艺术中乞求灵感；也可以从千变万化的大自然中，吸收异国他乡的风土人情；更可以从各类文化和艺术流派中吸取养分。归纳起来有以下几种方式：

一、传统艺术色彩的采集

中国传统艺术作品中可以采集的色彩非常广泛。例如彩陶、青铜器、唐三彩、宋瓷、敦煌壁画以及历代的中国画等。这些色彩都是当时文化艺术发展、沉淀的结果。不同的色彩搭配传递着不同的时代含义，对这些作品进行色彩的采集与重构，可以体会到中国传统艺术的精华所在。

二、民间艺术色彩的采集

中国民间艺术也是浩如烟海，源远流长。民间艺人以单纯的色彩、强烈的对比、原始的造型、无拘无束的形式来表达纯真质朴的情感和对生活的热爱。例如民间剪纸、年画、刺绣、蓝印花布等，都可以作为我们的色彩借鉴。

三、西方艺术色彩的采集

在西方艺术中,尤其是近代艺术作品,色彩的表现更是丰富多彩。雕塑、油画、水粉、水彩等诸多世界艺术作品的色彩都可以作为我们采集的对象。例如马蒂斯、毕加索、米罗、达利、凡·高、康定斯基等大画家们的作品,其本身已具备了现代构成形式的因素与设计理念,更具有借鉴与再创造的价值,以达到重新扩展自己的思维和创意,寻求新的角度和新的色彩感觉的目的。

四、自然界色彩的采集

大自然是一切色彩之源,它造就了丰富的色彩视觉与和谐的空间。如蔚蓝的天空、金色的沙漠、翠绿的森林、灿烂的星光以及一年四季不同的色彩变化等,这些美丽的自然景色无不引起人们美好的情感。通过对大自然色彩进行提炼、归纳、分析,能更加丰富我们的色彩思维,推动我们对色彩的认识。

五、人工色彩的采集

人工色彩是指通过电脑、电视、电影屏幕、摄影作品、广告、招贴及美术作品等不同视觉和途径而得到的人工色彩效果。这些色彩以独特的视觉角度,而获得色彩的原始素材。这些美的色彩,也是我们要采集的对象。

示范作业
SHIFANZUOYE

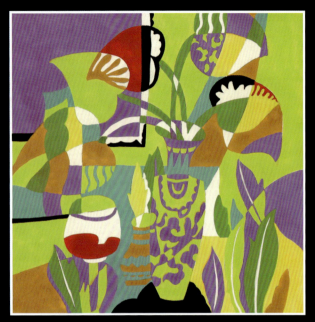

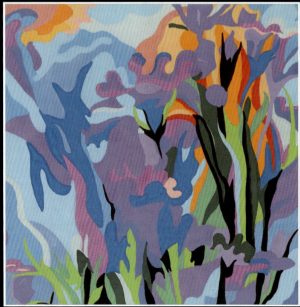

色彩的采集重构练习

第四章 色彩采集重构

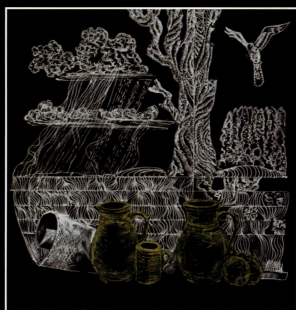

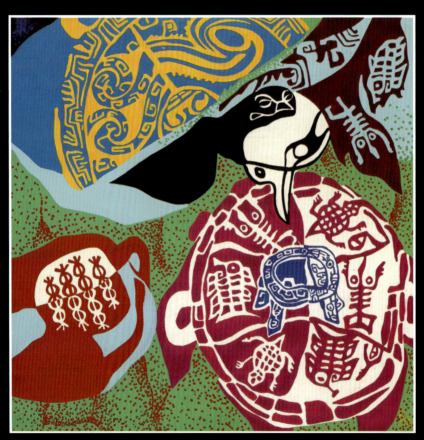

色彩的采集重构练习

第四章 色彩采集重构

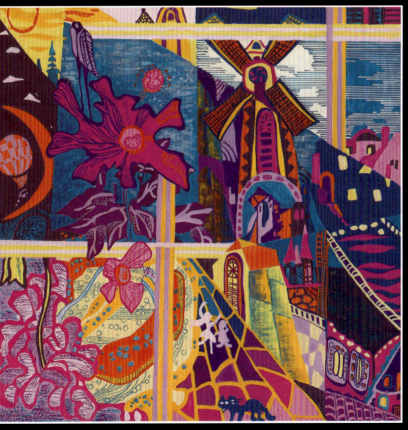

示范作业
SHIFAN ZUOYE

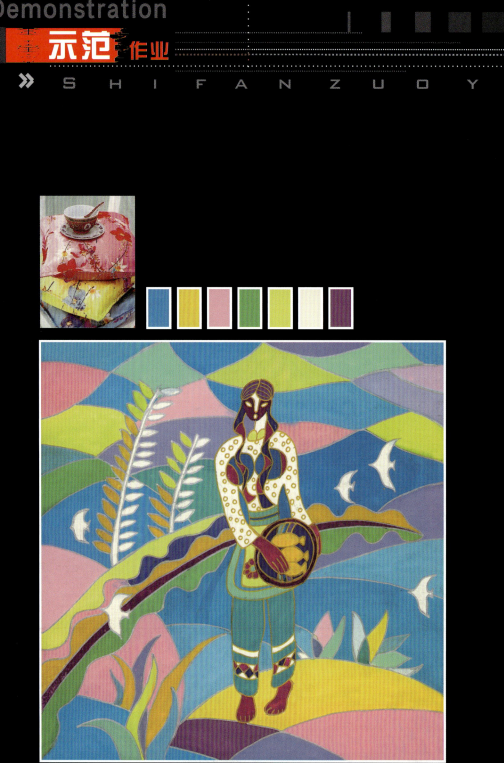

色彩的采集重构练习

第四章 色彩采集重构

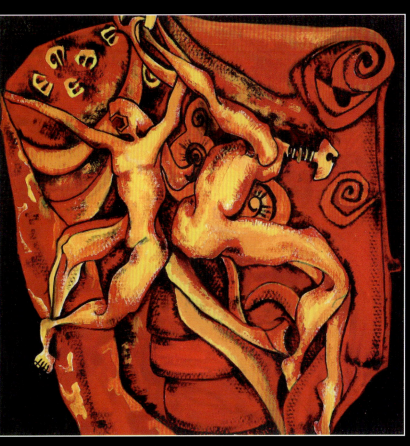

示范作业
SHIFANZUOYE

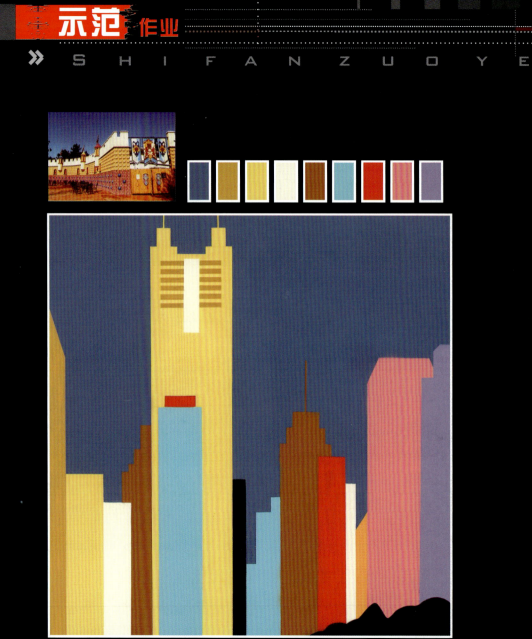

色彩的采集重构练习

第四章 色彩采集重构

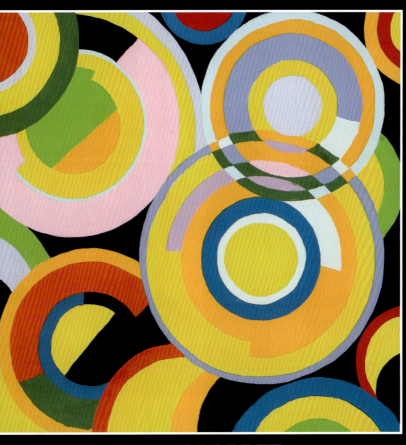

CHAPTER

第五章 色彩的心理与情感构成
Se cai de xin li yu qing gan gou cheng

　　色彩是神秘而又复杂的，虽然色彩学家，对色彩的象征及情感的心理阐释，并无固定的规律可循，但是色彩总是在我们的生活中起着至关重要的作用。

　　色彩心理与民族和地区的关系非常重大。各个国家和不同的民族由于社会、政治、经济、文化、科学、艺术、教育以至传统生活习惯的不同，表现在气质、性格、兴趣、爱好等方面是不尽相同的，对色彩也会各有偏爱。有的色彩学家认为，色彩心理与地域有关。处于南半球的人容易接受自然的变化，喜欢强烈的鲜明色；处于北半球的人对自然的变化感觉比较迟钝，喜欢柔和暗淡的色调。

　　在英国，金色和黄色象征名誉和忠诚；银色或白色象征信仰和纯洁；红色象征勇敢和热情；青色象征虔诚和诚实；绿色象征青春和希望；紫色象征威严和高贵；橙色象征力量和忍耐；紫红色象征献身精神；黑色象征悲哀和悔恨。

　　在印度，红色表示生命、活力、朝气、强烈；蓝色表示真实；黄色表示光辉、壮丽；绿色表示和平、希望；紫色表示宁静、悲伤。

　　日本人喜欢红色和绿色。东北部的人喜爱樱红色，东南部的人则喜爱鲜明色。用于服饰的色彩大多喜欢用不太鲜明的含灰色和淡雅的中间色，常采用与自然季节色相协调的色彩。黄色表示未成熟的意思；青色代表青年、青春；白色历来是天子服饰的颜色；黑色用作丧事。

　　美国人用黑色、黄色、青色、灰色表示东、西、南、北四个方位。用颜色代表大学专业：橘红色是神学、青色为哲学、白色为文学、绿色为医学、紫色为法学、金黄色为理学、橙色为工学、粉色为音乐、黑色为美学和文学。

　　色彩心理与年龄也有一定的关系。根据实验心理学的研究，人类随着年龄的变化，生理结构各有不同，色彩所产生的心理影响也随之而异。如儿童大半喜欢极鲜明的颜色，红和黄两色就是一般婴儿的偏好；四岁至九岁的儿童最爱红色；九岁以上的儿童最爱绿色；黑色普遍不受欢迎。

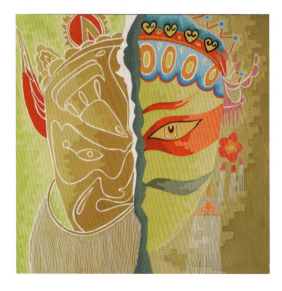
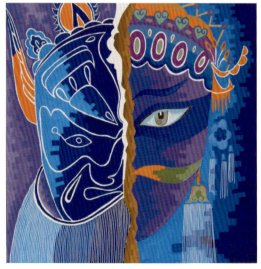

一、色彩的解析

色彩是一种物理现象,它自身并没有情感和性格倾向,人们之所以能感受到色彩的情感,是因为对生活经验积累的结果。但是色彩又非常复杂,同一色相中的明度或纯度发生变化后,色彩的性格也会相对发生变化,因此,掌握色彩的象征是人们在长期感受、认识和运用色彩过程中总结形成的一种观念和达成的一种共识。这种对色彩情感的了解,在以后的设计中非常重要,下面我们对几种主要的色相进行分析。

1. 红色

红色是可见光中波长最长的色,也是纯度最高的色。它色彩表情丰富,空间穿透力强,极易引起人们的注意。红色在我们生活中的情感因素极为复杂。当看到火灾、战争中的红色时,我们就会联想到恐怖、血腥、献身;看到太阳、枫叶的红色时,我们又会感到吉祥、幸福、热闹等;万绿丛中一点红的醒目,又使人想到航海中的灯塔;看到车站的红色信号灯时我们就联想到危险、禁止、注意等。

所以红色可以刺激人们的兴奋感,促使血液加速。深红色代表稳重、庄严之感;粉红又代表甜蜜温馨的感觉。

2. 黄色

黄色是可见光谱中波长适中,明度最高的颜色。其色相纯、明度高、色彩暖和、色感强烈。在封建社会里,黄色被视为皇帝专用色,因而是权力、威严、高贵、财富的象征;在欧美信仰基督教的国家里,黄色又被认为是叛徒犹大的衣服色彩,是卑微无耻的象征;在一些阿拉伯国家,黄色是死亡、绝望的代表;在美国、日本,黄色是思念、盼望的象征;在现代社会黄色又往往和低贱、色情、淫秽联系在一起,如黄色书刊、光碟等。

黄色虽然含义多,明度高,具有扩张力,但它的色性最不稳定。在红色背景上的黄色显得比较干燥、喧闹;紫红色底上的黄色带有褐色的病态感;橙色底上的黄色则显得轻浮、稚嫩;蓝色背景上的黄色感觉明亮、温暖、强烈、生硬;白色底上的黄色则显得软弱、无力、平淡;黑色衬托的黄色则充满积极、明亮、饱满的力度美。

3. 橙色

橙色在可见光谱中波长仅次于红色,明度又仅次于黄色,因而它具有红色与黄色之间的特征,是色彩中最明亮的、最暖和、最甜美、最快乐的色彩。橙色是丰收之色,它使人想到硕果累累的金秋景象,使人有充实、饱满和成熟的感觉。橙色又是水果之色,使人联想到橙子、蛋黄、糕点等,有酸甜、美味之感,因此在食品设计中橙色被广泛运用。橙色由于易见度高,又被指定为安全色。

4. 紫色

紫色在可见光谱中处于最暗的位置，波长最短，是大自然中极为稀少的颜色。在古代中国和日本，紫色是高贵、优雅的象征，是一种权利的象征。紫色又是一个捉摸不定的色彩，明度的不同带给人的感觉也大不相同，如淡紫色，体现女性柔美、优雅、浪漫的情调，可称为女性之色；紫红色则有大胆、妖艳、开放的心理感觉；蓝紫色有一种孤独、寂寞、严厉的象征；黑紫色又有愚昧、迷信、污浊的感觉。

紫色是一种冷红色，因与天空、阴影有联系，所以富有神秘感，又容易引起人们心理上的忧郁和不安。

5. 绿色

绿色在可见光谱中处于中间位置，是黄色和蓝色相调合后产生的中间色。它明度不高，刺激性不大，是比较安静、平稳、温和的色彩。

绿色是大自然的色彩，它让人想起翠绿的森林、绿色的草坪等，给人的心理与视觉带来舒服轻松之感，因而被视为春天、希望、生命、成长的象征。绿色在世界范围内也是被公认的和平色和生命色，如绿色的橄榄枝、绿色食品、绿色通道等。在交通安全信号中，绿色为通行色。

不同的绿色带给人的感觉也不同。黄绿色有新生、无邪、纯真、无知、酸涩之感；淡绿色则有宁静、清淡、凉爽的感觉；深绿色有沉默、忧虑、安稳、自私之感；灰绿色因绿色相不明确，则会有消极、隐喻、后退、模糊的感觉。

6. 蓝色

蓝色在可见光谱中波长最短。它色性偏冷，对视觉的刺激弱，给人带来安宁、祥和之感，使人联想到辽阔的海洋和蔚蓝的天空，是大多数人都很喜欢的颜色。

蓝色在中国古代是与青色同义的。古代平民的服装多为青蓝色，表示朴素、善良；而文人也喜欢蓝色，以表示清高、儒雅。在西方国家，蓝色是名门贵族的象征，表示身份高贵，但同时又是悲哀、绝望的象征。

蓝色在色相中最冷，明度与纯度相对较低，表现出冷静、理智与消沉的感受；浅蓝色有轻快、透明之感；深蓝色有稳重、柔和的魅力；高纯度蓝色则朴素大方，富有青春气息之美。

7. 白色

白色是由所有色光混合而成的，是明度最高的色，无色相、无纯度是它的象征。白色具有一尘不染的品貌，清白、干净、光明、无私、纯洁、忠诚等，这些美好特征都可以赋予白色。

白色在中国传统习俗中被当作哀悼的颜色，如白色的孝服、白花等，表现了对死者的缅怀。在西方社会，白色则是婚礼中新娘的服装色彩，飘逸的白色婚纱，象征了洁白无瑕，是神圣、幸福的象征。

白色可以和任何色相配合。沉闷的颜色加上白色，立刻就会变得明快、高雅、透气。但大面积的白，又会让人产生寒冷和不亲切感，如白雪茫茫等。

8. 黑色

黑色是完全不反射光线之色，它吸收所有的色光，是明度最低的颜色，无色相，无纯度，属于消极色。

看见黑色，我们就会想到黑夜、生命的终极，因此有一种恐怖、神秘、严肃、绝望的情感。在西方国家，黑色又作为婚礼上新郎的礼服以及在正式场合中穿着的燕尾服的颜色，有一种责任、威严、公正、渊博之感。大面积的使用黑色，会显得消沉、恐怖，因此单独使用黑色的概率很低。它和高纯度、高明度的色相并存时，如红色、黄色等，会取得很好的色彩对比效果，但若与低明度、低纯度的色相（熟褐色、普蓝色等）就会显得浑浊，沉闷无活力，缺乏美感。

9. 灰色

灰色属于黑、白之间的颜色，属于无彩色系，无纯度，无色相。灰色是中性的，因缺乏个性，适合与任何色相配合，它给人一种柔和、含蓄、平凡、中庸、消极、稳定的印象。

灰色是绘画与设计中重要的配色元素。浅灰色，给人以高雅、精致、明快的感受；深灰色，有沉稳、厚重、含蓄的性格；纯净的中灰色，有朴素、稳定和雅致之感。

灰色又是百搭色。与鲜艳的颜色配置时，会显出它冷静的性格，与沉静的冷色配置时，则显示出温和的暗灰色调，因此，常常被艺术家称为高级灰色。

表1、表2是日本学者山口正诚、冢田敢作出的色彩具象联想和抽象联想统计表。

表1　色彩具象联想统计

年龄性别 颜色	小学生（男）	小学生（女）	青年（男）	青年（女）
白	雪、白纸	雪、白纸	雪、白云	雪、砂糖
灰	鼠、灰	鼠、阴暗的天空	灰、混凝土	阴暗天空及冬天的天空
黑	炭、柿	头发、炭	夜、洋伞	黑、西服
红	苹果、太阳	郁金香、洋服	红旗、血	红、红靴
橙	桔、柿	桔、胡萝卜	桔橙、果汁	桔、砖
茶	土、树干	土、巧克力	皮箱、土	粟、靴
黄	香蕉、向日葵	菜花、蒲公英	月亮、鸡雏	柠檬、月
黄绿	草、竹	草、叶	嫩草、春	嫩叶、和服衬里
绿	树叶、山	草、草坪	树叶、蚊帐	草、毛衣
青	天空、海	天空、水	海、秋天的天空	海、湖
紫	葡萄、堇	葡萄、桔梗	裙子、会客和服	茄子、紫藤

表2　色彩抽象联想统计

年龄性别 颜色	小学生（男）	小学生（女）	青年（男）	青年（女）
白	清洁、神圣	清楚、纯洁	洁白、纯真	洁白、神秘
灰	忧郁、绝望	忧郁、郁闷	荒废、平凡	沉默、死亡
黑	死亡、刚健	悲哀、坚实	生命、严肃	忧郁、冷淡
红	热情、革命	热情、危险	热烈、卑俗	热烈、幼稚
橙	焦躁、可爱	下流、温情	甜美、明朗	欢喜、华美
茶	幽雅、古朴	幽雅、沉静	幽雅、坚实	古朴、朴直
黄	明快、活泼	明快、希望	光明、明快	光明、明朗
黄绿	青春、和平	青春、新鲜	新鲜、跳动	新鲜、希望
绿	永恒、新鲜	和平、理想	深远、和平	希望、公平
青	无限、理想	永恒、理智	冷淡、薄情	平静、悠久
紫	高贵、古朴	优雅、高贵	古朴、优美	高贵、消极

二、色彩的感觉

1. 色彩的适应性

人的眼睛有着适应自然环境变化的能力。当人看到某一纯度高的色彩时，第一感觉是特别鲜艳，容易引起视觉兴奋，但久了，就会觉得不过如此，没有那么强的刺激了，这就是色彩的适应性。色适应是因为人眼的感觉蛋白消耗过多而产生了视觉疲劳，造成了色相与纯度的改变。

2. 色彩的稳定性

色彩的稳定性是因为人的头脑中对各种旧事物的固有色已形成一定的印象，所以在不同的光源下，能够辨认物体的真实特征与色彩，这是因为我们在进行心理调节的作用。如果把一张白纸放在黑暗中，我们仍然觉得它是白的，所以视觉的这种能把物体固有色在不同的照明光源下区别的能力，称之为色彩的稳定性。

3. 色彩的易见度

色彩的易见度与明度有很大的关系。白纸黑字是易见度最高的，因为它们明度反差大，最容易看清。如果在红纸上写灰色字，就会因为明度太近而看起来很费劲，因此，色彩与色彩之间的色相、纯度、明度上差异越大，易见度就越高。色彩易见度的基本规律是：明度强，易见度高，明度弱，易见度低；纯度高，易见度高，纯度低，易见度低；色相强，易见度高，色相弱，易见度低。

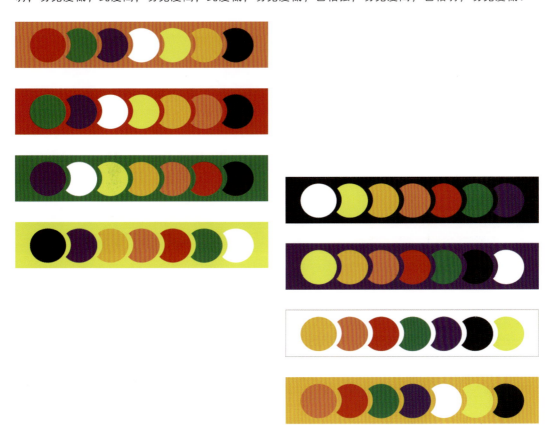

4. 色彩的错觉

错觉是指视觉神经在一定的客观条件下，不能正确识别客观事物而引起的一种错误认识。由于受到光的影响，物体的形状、大小、空间、色相、明度、纯度都会使人产生错觉。错觉现象主要包括形状和色彩两个方面。在色彩中，主要是对比度造成了颜色的错觉感，对比越强，错觉感也越强，因此，在我们的学习和设计中要避免出现这样的错觉。以下是几个与色彩相关的错觉。

冷暖错视

冷暖感是最基本和最明显的色彩感觉之一。将同一块纯灰色分别放置在一个蓝色的底上和红色的底上，其呈现出的冷暖倾向不同。在蓝色底上的灰偏暖，而在红色底上的灰偏冷。

明度错视

将一块亮色和一块暗色并置在一起，亮色显得比其单独存在时更亮，而暗色也显得更暗。把一块中明度的灰色分别放置在一个黑色的底上和一个白色的底上，则黑底上的灰色显得就比在白底上明度更高。

色相错视

将一块橙色分别放置在一个黄色的底上和一个红色的底上，则在黄色底上的橙色偏红，而在红色底上的橙色偏黄。

纯度错视

将一块纯度的色块分别放置在一个高纯度的底上和一个低纯度的底上，则在高纯度底上其纯度感降低，而在低纯度底上其纯度感升高。

补色错视

将一块灰色分别放置在一个黄色的底上和一个紫色的底上，则在黄色底上的灰色看起来偏紫，而在紫色底上的灰色看起来偏黄。这就是视觉负残像的原理所导致的。

边缘错视

在一块中明度的灰色左右两边分别并列放置在一块黑色和亮灰色，则在黑色一侧显得亮，而在亮灰色一侧显得暗。将这一实验中的无彩色系换成不同明度的有彩色系，也会同样出现这种现象。

色彩同化

1987年，贝措德发现色彩的同化现象。同化和以上我们所讲的对比的结果相反，也就是说对比的结果是将对立的性质更加异化，而同化则是将对比双方的性质趋向一致化。在白色图案所处的底色区域显得较亮，而在黑色图案所处的区域则显得偏暗。同样，在有彩色系中，这种同化现象也一样出现。不仅是明度有同化现象，色相和纯度也有这种现象。

同化的强弱在于诱导色的密集程度，密集程度越高同化现象越强。诱导色出现的形式可以是密集的线或者密集的小圆点等。

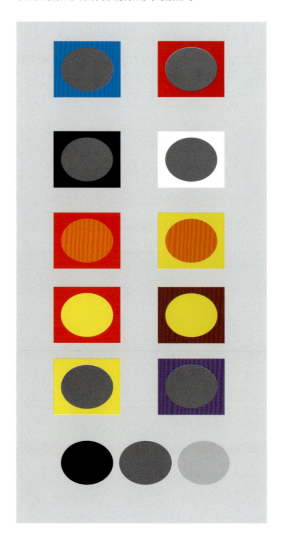

5. 色彩的膨胀与收缩

色彩的膨胀与收缩和波长有关系。波长长的暖光有膨胀感，波长短的冷光有收缩感。

在色相方面，暖色相的红色、橙色、黄色给人以膨胀的感觉，而冷色相的蓝色、绿色则有收缩的感觉。在明度方面，明度高而亮的颜色有膨胀感，明度低而暗的色彩有收缩感。在纯度方面，高纯度鲜艳的色彩有膨胀感，低纯度灰浊的色彩有收缩感。

6. 色彩的前进与后退

色彩的前进与后退和色彩的膨胀与收缩相似。凡是对比度强的色彩具有前进感，对比度弱的色彩具有后退感；膨胀的色彩具有前进感，收缩的色彩具有后退感；明快的色彩具有前进感，灰暗的色彩具有后退感；高纯度的色彩具有前进感，低纯度的色彩具有后退感。

三、色彩的情感与联想

当人们看到某种色彩,常把这种色彩与其他的某些东西联想在一起,这种思考方法并没有将事物复杂夸大,只是由于看到这种色彩后,唤起记忆深处的某种事物,而联想到某种物体的形状。如见到纯红色,有些人会联想到鲜血、大火,有些人会联想到结婚、喜庆等。这种联想有时候会是有形状的具体事物,有时候是抽象性的事物。如:面对绿色而联想到山、草,这是具体的事物;若联想到年轻、新鲜则是抽象性的联想。

儿童所联想的都是具体事物,随着年龄的增长,联想抽象性事物的机会也会越来越大,这种抽象性联想,称之为色彩的象征。因此色彩能够表现情感,这是一个无可辩驳的事实。情感虽然不是心理唯一依托的本质,但情感却会影响理性的知觉。因此色彩的生活现象与心理现象是不可分的,尤其是心理现象往往更重要。色彩本身没有感情,人们之所以对色彩产生感性印象,往往是人的大脑联想起的。不同时代、民族、生活背景、文化修养及性别、年龄、职业对色彩的情感理解也是有差异的。但尽管如此,对色彩的认识存在着许多的共同感受。

1. 色彩的冷暖感

在色相环中,红色、黄色、橙色色相偏暖,称为暖色;蓝色、蓝绿色、蓝紫色色相偏冷,称为冷色;绿色、紫色为中性微冷色;黄绿色、红紫色为中性偏暖色。

色彩的冷暖是相对而言的,孤立的给某一色彩下个冷、暖的结论是不确切的。如在暖色的红色系中,玫红色比大红色冷,大红色又比朱红色冷,加了白色的红色更冷,而加了黑色的深红色就偏暖。

2. 色彩的轻重感

从心理感觉和习惯上,白色的物体让人感到轻巧,黑色的物体让人感到厚重,而灰色居中。由此可见,明度是决定色彩轻重的重要因素。凡是明度高的色彩具有轻快感;明度低的色彩具有稳重感;若明度相同,则艳色重,浊色轻。

3.色彩的兴奋与沉静

不同的色彩刺激人的视觉神经,可以产生不同的情绪反射。能使人感觉鼓舞、兴奋的色彩,称之为积极的兴奋色;让人感觉安静、平缓的甚至消沉、伤感的色彩称之为消极的沉静色。

在色相方面,暖色系的红色、橙色、黄色令人兴奋;冷色系的蓝色、绿色、蓝紫色给人沉静之感。在纯度方面,无论暖色与冷色,高纯度的色彩比低纯度的色彩积极、向上,其顺序是按高纯度、中纯度、低纯度递减的。在明度方面,低明度的色彩是属于沉静的,高明度的色彩是兴奋的。因此,我们在设计色彩方面,要把握色彩的各自特点,并合理地运用才能达到理想的色彩效果。

4.色彩的华丽与朴素

色彩的华丽与朴素和色相的关系最大。如暖色给人的感觉华丽,而冷色给人的感觉朴素。从明度来看,明度高的色彩有华丽感,而明度低的色彩有朴素感。从纯度上看,纯度高的色彩给人的感觉华丽,而纯度低的色彩给人的感觉朴素。另外,金色、银色有金碧辉煌的感觉,因此也是华丽色,而无彩色的黑色、白色、灰色则是朴素色。色彩的华丽与朴素也是相对的,不能一概而论。

5. 色彩的软硬感

色彩的软、硬与明度、纯度的关系最大。明度高纯度低的色彩具有柔软感，如粉红色系、淡紫色系、淡黄色系常常是女性化妆品的色调。明度低，纯度高的色彩显得硬，如蓝色系、蓝紫色系、紫红色系等。高纯度的色加灰色或加白色却有柔软的感觉，而加黑色则有坚硬感。

总之色彩的软硬与色彩的轻重、强弱基本相似。

6. 色彩的明快与忧郁

色彩的明快与忧郁感主要与明度和纯度有关。明度高的鲜艳色显得明快，明度低的深色显得忧郁；纯度高的色彩有明快感，纯度低的浊色有忧郁感。在色相中，暖色系的红色、橙色、黄色显得活泼、明快；冷色系的绿色、兰色、紫色显得宁静、忧郁。在无彩色系中，白色、浅灰色明快；深灰色、黑色忧郁。

第五章 色彩的心理与情感构成

四、色彩的味觉

中国饮食讲究色、香、味、形、声俱佳,色居首位,所以色比味觉、嗅觉更能激发人的食欲感。通常情况下,色彩的味觉与人们的生活经验、记忆有关系,如黄色的柠檬味、褐色的苦涩味。一般明亮色系容易引起食欲,其中橙色效果最好,下面介绍几种常见色相味觉。

1. 黄色
黄色是香蕉,柠檬之色,入口即产生酸甜的味道,因此给人酸、甜、清爽之感。

2. 绿色
绿色是果实未成熟的颜色,入口即产生酸涩感,因此绿色给人酸涩的感觉。

3. 朱红色
朱红色是果实成熟的颜色,在黄橙色、朱红色、红色之间,给人甜蜜、顺口的感觉。

4. 褐色
褐色是咖啡、中药的颜色,是一种低纯度、低明度、暗无生机的颜色,给人苦涩感觉。

5. 红色、绿色
在互补色关系中,如红色与绿色、橙色与蓝色、黄色与紫色并存时,会给人产生鲜艳、辛辣的感觉。

6. 灰色
灰绿色、灰蓝色、灰红色、灰黄色,是泥土的颜色,给人涩味的感觉。

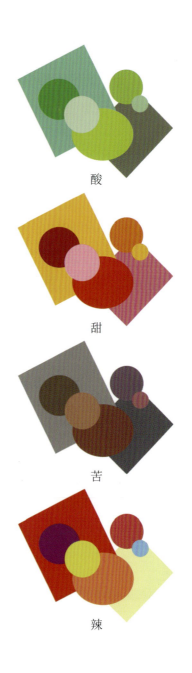

酸

甜

苦

辣

五、色彩与音阶

音乐和色彩的关系非常密切。音乐旋律的组合美、节奏美、韵律美，让人都能联想到各种各样的色彩。如柔悦优美的小夜曲可以联想到中明度的柔和色系，铿锵有力的进行曲可以联想到饱和度很高的纯色调等。我们通过对不同乐曲的赏析，人们可以做出和各自感受对应的抽象色彩来。

红色（Do）

红色是一种热情的声音，强烈、充实、浑厚，具有安定感，有音符Do的特征。

橙色（Re）

橙色是介于红色、黄色之间的中间色，个性较温和，带有浑厚、安定的特质，与音符Re相同。

黄色（Me）

黄色具有清雅、单纯、愉快之感，是三原色中明度最高的颜色，活泼、积极、欢快、轻盈，有音符Me的特征。

灰色（Fa）

灰色是能与任何颜色产生一种特殊的对比性调和的色彩，厚而不重，硬而不坚，具有低沉、温和之感，与音符Fa的特征。

绿色（So）

绿色是清闲、空旷、生机盎然之色，有冷静、锐利感，有音符So的特征。

蓝色（La）

蓝色是一个忧郁、清冷、寂寞、伤感的颜色，独立、孤寂，自成一派，有音符La的特征。

紫色（Ti）

紫色是孤僻、虚幻、迷离、阴性，令人猜不透的颜色，有一种虚无缥缈的感觉，与音符Ti相同。

六、色彩与形状

色彩与形状是绘画与设计满足视觉需要的两个重要因素，色彩最终是以一定的形状出现的。在一定面积内，形状的大小、多少、聚散，对色彩的影响非常大。

红色

稳定、厚实、强烈、不透明、安定，具有正方形特征。

橙色

安稳、温和、不透明，具有长方形特征。

黄色

明朗、积极、敏锐、活跃、爽快、利落，具有等腰三角形的特征。

绿色

冷静、清凉、自然、宽坦，有六角形的特征。

蓝色

轻盈、寂静、柔和、寒冷、飘渺，具有圆形的特征。

紫色

柔和、虚无、变幻、独立，具有椭圆形特征。

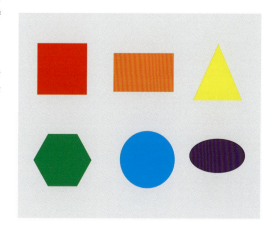

» S H I F A N Z U O Y E

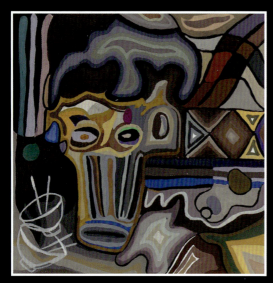
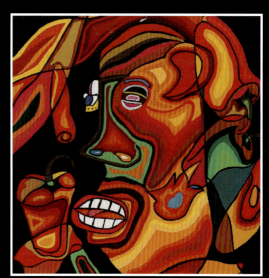
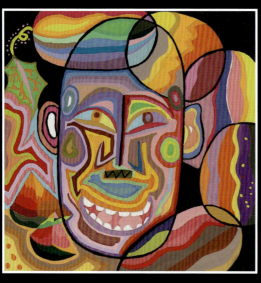
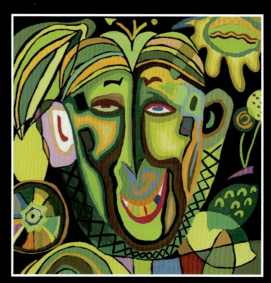

色彩情感练习

第五章 色彩的心理与情感构成

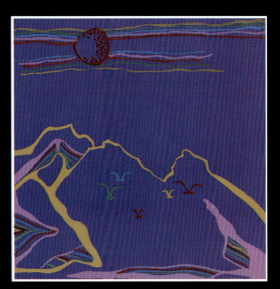
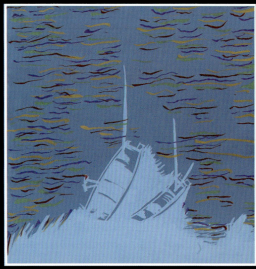

色彩情感练习

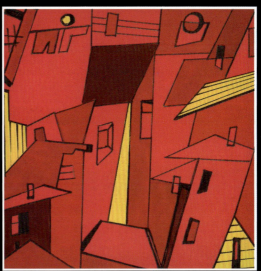

第五章 色彩的心理与情感构成

色彩情感练习

第五章 色彩的心理与情感构成

Demonstration
示范作业
SHIFANZUOYE

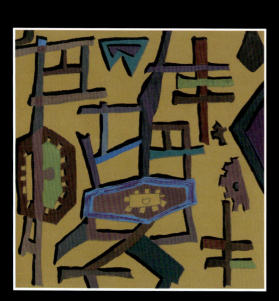
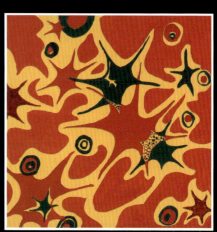

色彩情感练习

第五章 色彩的心理与情感构成

示范作业

她是一个爱浪漫、爱冒险的女孩,内心充满着美好的幻想,她的情感犹如一部美丽的随想曲。

她是标准的完美主义者。

聪敏伶俐,带有一点点神经质。内心总是喜欢无限地冒着美好、幸福、爱情和理想的泡泡。希望自己永远置身在无忧无虑的乐园中,喜欢用紧张的工作以及频繁的活动来驱散自己的烦恼。很容易唤起别人的倾慕心,但她的感情并非垂手可得。有时一句话就可能触动她的心弦,一点小事也会使她扬长而去。

色彩情感练习　　朋友的印象

第五章 色彩的心理与情感构成

"静若处子"、"动若脱兔"。有着温柔的外表和坚强的性格,在温柔的性格中,不失刚毅。在坚强的性格中不缺柔情。两种截然不同的性格,在她身上,结合得天衣无缝,非常完美。

Demonstration
示范 作业
» S H I F A N Z U O Y E

　　她叫安琪，是我的一位超级好朋友。她的皮肤很白，是一位非常可爱又温柔的女孩。她非常喜欢看书和绘画，她的每幅作品都有她自己的风格。可是她有时却像个孩子，有些孩子气，真是让人哭笑不得！

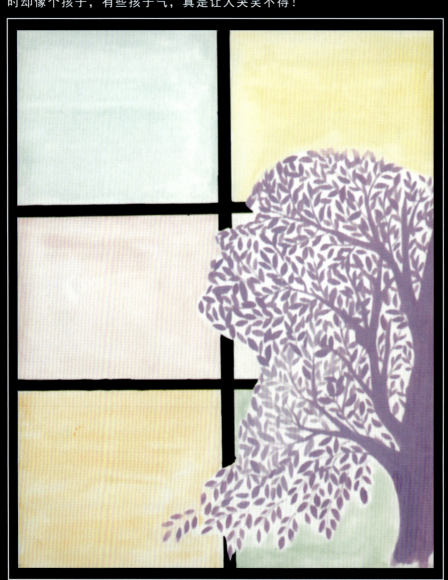

色彩情感练习　朋友的印象

第五章　色彩的心理与情感构成

她是善良、美好的水瓶女，她有个可爱的名子叫做虫子，我和她相识在高中，却在分开度过不同大学生活的同时，增进了我们的友谊，她用纯净的眼神看着这个世界，不管周围有多繁杂，她依旧如夏花般灿烂，即使银装素裹，你看到她依然是春光灿烂！

他是一个sport boy，同时他也是个fashion的男孩。这些只是他浮浅的外在，他的内心，善良、细心，受到大家喜爱，即使是男生他也将糖果般的甜蜜带到了我们的身边！冷酷的不是他，温柔惬意才是他要带给我们的。

055

示范作业

SHIFANZUOYE

她叫希希，是和我一起长大的超级好朋友！她是一个外表看起很安静的女孩，其实她的内心可不是那样的，有时就像男孩子一样。不要被她的美貌所欺骗哦！嘿嘿！！！

总之，她是一位善良大气的女孩。

他是一个外表看似沉默、内向的男生。但内心热情开朗，亦动亦静，有时沉默少语，但与好友相处时却能开放心扉，无话不谈。

色彩情感练习　　音乐的印象

第五章 色彩的心理与情感构成

乐曲《春江花月夜》的印象

乐曲《梁山伯与祝英台》片段的印象

057

第六章 色彩构成的形式美法则
Se cai gou cheng de xing shi mei fa ze

在西方美学界，一些学派把美学叫做形式美，反映和揭示了美学与形式极为密切的关系。美的根源表现在潜在的心理与外在形式的协调统一。形式美是整个形态所表现的各种关系是否有美的感觉。

色彩构成中的形式美法则与平面构成中的形式美法则所表现的主题是一致的。即色彩有秩序的规律美与打破常规的特异美，秩序美表现在色彩的调和中，特异美表现在色彩的对比中。

一、统一与变化

统一与变化是辨证统一的关系，是事物发展的规律，也是形式美法则的集中与概括，形式美法则中的其他法则均围绕其展开。在艺术作品中，强调突出某一造型自身的特征，称为变化，而集中它们的共性使之和谐即为统一。

统一使人感到单纯、整齐、轻松。但形式美表现中只有统一而无变化则会显得刻板、单调和乏味。变化是创新、求变，使人感到新奇、刺激和兴奋。但这种刺激必须有一定的限度，否则会显得混乱无章法。

在色彩构成中，普遍存在着统一与变化的矛盾，如色相的不同、明度的渐变、纯度的鲜与浊都是矛盾的两个方面，处理好这种形式感存在一个度的问题，因此要做到统一中有变化，变化中有统一。

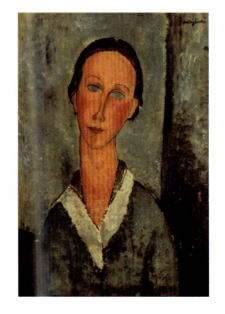

二、对比与调和

对比在审美法则中占有非常重要的位置，事物因为有了对比才会得到比较，才会有美、丑、好、坏之分。

对比是突出事物对抗性的特征，使个性鲜明化。不同的个性素材同时出现，就会产生对比现象。调和是和对比相反的概念，它的作用是使矛盾的双方趋于平衡，强调事物的共性因素，使对比双方减弱差异并趋于协调。

在色彩构成中，对比与调和这组矛盾表现是相辅相成的，对比是取得变化、差别的手段，强调个性鲜明、色彩生动、活泼；而调和具有调协的效果，强调色彩的共性、单纯和统一感。只有对比没有调和，色彩显得杂乱；只有调和没有对比，色彩就会显得单调。

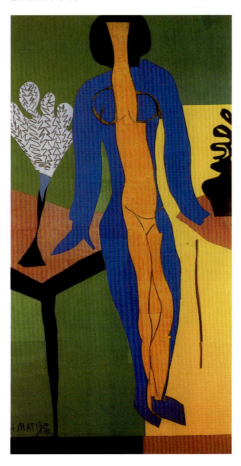

三、对称与平衡

对称的形式表现手法是最古老,也是最简便稳妥的,如古埃及金字塔以及人体的构造都是对称美的典范。如果将对称比做天平,则平衡就是秤,平衡是利用平衡视觉量的心理来进行视觉表现,即等量不等形,使画面在对比变化中求得平衡。平衡在表现中是要冒风险的,而恰恰是历险之后的平衡才能更加精彩耐看,如同杂技、舞蹈表演一样,给人以惊喜和振奋。

对称形式在原始艺术与民间艺术中运用较多,与宗教及民族习惯有关。而平衡形式在现代艺术中屡见不鲜,与现代人的生存观念和生活方式密不可分。

四、节奏与韵律

节奏是音乐术语，乐曲中的节拍强弱或长短以一定的规律交替出现便形成了节奏。节奏是旋律的骨干，也是乐曲结构的基本因素。在我们生活的自然界中，节奏无处不在，夜来昼去、花开花落、春夏秋冬都在有条不紊地进行着。

韵律是中国古典文学中的术语，在古诗词中强调平仄格式和压韵的规律，诗词中韵脚的音以相同的形式有规律地出现，便形成了韵律。节奏是韵律的条件，韵律是节奏的深化。在节奏的基础上赋予韵律的感觉，它能使节奏具有强弱起伏、悠扬缓急的情调，使色彩关系有起伏变化、抑扬顿挫的乐感。节奏与韵律是互补的关系。

第七章 色彩的对比构成

Se cai de dui bi gou cheng

色彩的对比构成在色彩艺术中最具普遍性，任何色彩在构图中都不可能孤立地出现，总是处于某些色彩的环境中，因此没有对比，就不可能存在色彩的视觉效果。在色彩的学习与设计中，就更要通过色彩来表情达意，通过强化色彩对比关系，来吸引人们的注意力，下面主要介绍几种色彩对比和练习方法。

一、色相的对比构成

色相间的差别而形成的对比，称为色相的对比构成。色相间的差别是指在色相环上的距离远近不同。在24色相环上任选一色，与此色相邻之色为邻近色，色相间隔"2、3"色为类似色，间隔"4、7"色为中差色，间隔"8、10"色为对比色，相隔"11、12"色为补色。

同类色、邻近色、类似色为色相的弱对比，中差色为色相的中对比，对比色为色相的强对比，互补色为色相的最强对比。

1. 同类色的对比构成

同类色的对比只存在于不同明度和不同纯度的变化中，不存在色相差别。在色立体中是指一个单色相面内明度变化的组合对比，其对比效果：单调、呆板、柔弱。

2. 邻近色的对比构成

邻近色的对比是指色相环上紧挨着的色相对比，色彩对比非常弱，有朦胧感，如黄色与略带绿味的黄色组合，这样的配色必须借助于明度、纯度的变化来弥补色相感的单调与不足。其对比效果：朦胧、柔和、优雅、和谐。

3. 类似色的对比构成

类似色相的对比易于显示和谐的对比关系，如红色与黄色、青色与紫色等。类似色相相邻含有共同色素，色相单纯，对比度小，若不注意明度和纯度的变化，也会显得单调、乏味。因此如果在对比构成中适当地运用小面积的类似色对比来点缀，会使画面效果更活跃。其对比效果：和谐、柔和、高雅、色相明确。

4. 中差色的对比构成

中差色的对比构成是介于类似色相与对比色相之间的对比构成，色相准确感比起类似色有明显的改善，如蓝色与红色、橙色与红紫色等，既保持了色彩的统一和谐，又弥补了类似色对比的单调。但中差色之间的明度差别小，所以在对比时，需要注意调整明度、纯度和面积之间的关系，避免产生沉闷、乏味的感觉。其对比效果：色彩丰富、明快、活泼。

互补色相是指有彩色的红色与绿色、黄色与紫色、蓝色与橙色、无彩色的黑色与白色。他们对比强烈、鲜明、充实、有运动感的特点，但处理不当，就会产生杂乱、刺激、生硬、不协调等缺点，因此必须注意在面积上的变化。

5. 对比色相的对比构成

对比色相比中差色相更强烈、鲜明，有使人兴奋、激动的特点，如红色与黄绿色、橙色与紫色等。但是由于色相间缺乏共同因素，色彩倾向复杂，容易引起散乱的效果，更易于造成视觉的疲劳，不容易形成主色调。因此在色彩练习中需要用一些色彩的调和方法来统一对比效果。其对比效果：明快、饱满、华丽、活跃、鲜明。

6. 互补色相的对比构成

互补色相是指色相环上间隔180度左右的色相对比，是最强的色相对比。它使色彩对比产生强烈的刺激感，对人的视觉神经有最强的吸引力，能够让人产生兴奋的效果，因此在色彩设计中被广泛运用着。

总之，在色彩的世界中，对比处处存在，尤其在色相的对比中，更体现了色彩的魅力。人们从一开始认识色彩就是从色相上认识的，所以色相对比在设计中的地位非常重要，它既能表达情感的细致又能表达复杂的心理，具有强大的艺术表现力。因此，我们在练习色相对比构成时，要充分利用明度、纯度、形状、面积、肌理等因素的帮助与变化，这样可以使我们的画面效果更加丰富多采，技法更加多变。

Demonstration
示范作业
SHIFANZUOYE

色相对比构成练习

第七章 色彩的对比构成

Demonstration
示范作业
SHIFANZUOYE

色相对比构成练习

第七章 色彩的对比构成

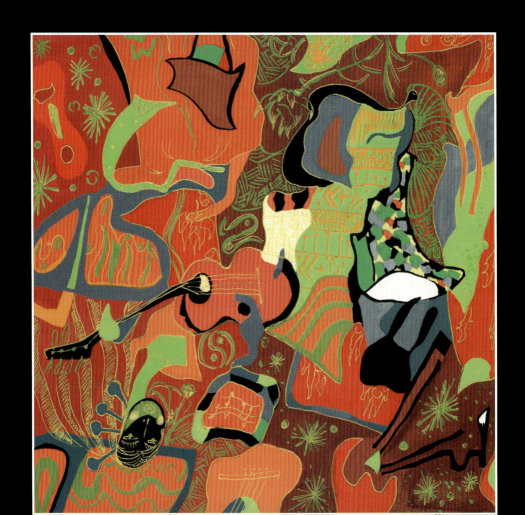

第七章 色彩的对比构成

色相对比构成练习

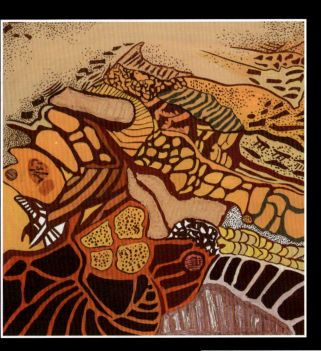

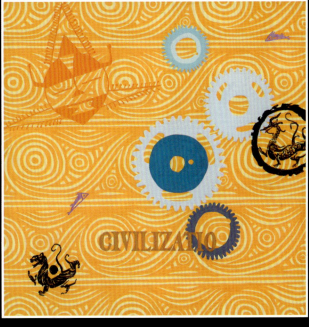

二、明度的对比构成

两种以上不同明暗的色彩并置在一起而产生的对比反映，称之为明度对比构成。

明度对比对视觉的影响力最大。据数据显示，明度对比值要比纯度对比值强三倍，在色彩构成中明度对比占有重要的位置，它是色彩的骨骼，是色彩对比的基础。

明度变化有两种：一种是指同一色相不同明度的变化；另外一种是指不同色相的明度变化。色彩构成中的明度对比主要是指同色相系的明度对比构成的色调。

根据孟塞尔色立体，选择一个纯色加白色或加黑色，提高或降低它的明度，可组成11个色阶的色相明度系列，由此划分出3个明度基调。

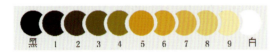

1. 高明度基调

高明度基调由7号～9号亮色组成，其中9号是明度最亮色，具有明亮、兴奋、柔美的特点。

2. 中明度基调

中明度基调由4号～6号中明度色组成，具有柔和、明确、庄重、含蓄的特点。

3. 低明度基调

低明度基调由1号～3号低明度色组成，其中1号是明度最暗色，具有沉着、厚重、压抑的特点。

我们根据3个明度基调的9个不同的色阶，还可以分成三种短调、中调、长调的变化。

（1）短调

短调又称为明度弱对比，是指配色的明度差在色彩的明度基调中处于3个阶段内构成的色调，称为短调。其色调给人感觉沉闷、忧郁、神秘、模糊、压抑。

（2）中调

中调又称为明度中对比，是指在色彩的明度基调中处于4～6个阶段内构成的色调对比，称为中调。其色调给人的感觉丰富、柔和、安稳、明确。

（3）长调

长调又称为明度强对比，是指配色的明度差在色彩的明度基调中处于7～9个阶段内的色调对比，称长调。其色调给人的感觉积极、活跃、强烈、冲突。

在明度对比中，如果其中面积最大，作用也最强的色彩组成高调色，而小面积色的明度对比属长调，那么整体对比就称高长调；以此类推，便可划分10种明度调子：高长调、高中调、高短调、中长调、中中调、中短调、低长调、低中调、低短调、最长调。第一个字代表画面中的主要明度调子。

高长调

大面积明度色为8号，小面积明度色为1号和9号，属高调强对比。此对比反差较大，形象轮廓高度清晰，具有积极、明快、活泼、刺激、坚定的感觉。

高中调

大面积明度色为8号，小面积明度色为5号和9号，是以高调色为主的中对比，具有明快、活泼、开朗、幽雅的特点。

高短调

大面积明度色为8号，小面积明度色为7号和9号，属高调弱对比，形象分辨力差，具有优雅、柔和、高贵、软弱等特点，有女性色彩的感觉。

中长调

大面积明度色为4号，小面积明度色为5号和9号或者5号和1号，属中调强对比，此对比具有明确、稳健、坚实、有直率感，是男性色彩的特点。

中中调

大面积明度色为4号，小面积明度色为5号和8号或者5号和2号，属不强也不弱的中调中对比，具有丰实、饱满、庄重、含蓄等特点。

中短调

大面积明度色为4号，小面积明度色为5号和

6号，属中调弱对比，有朦胧、含蓄、模糊、沉稳的感觉，易见度不高，有些呆板。

低长调

大面积明度色为2号，小面积明度色9号和1号，属低调强对比，具有对比强烈、刺激的感觉，但又带有苦闷、压抑的消沉情绪。

低中调

大面积明度色为2号，小面积明度色为5号和1号，属低调中对比，具有朴素、厚重、沉着、有力度的特点。

低短调

大面积明度色为2号，小面积明度色为3号和1号，属低调弱对比，具有厚重、低沉、深度的感觉。但因清晰度差，有沉闷、透不过气的感觉。

最长调

大面积明度色为1号，小面积明度色为9号，或大面积明度色为9号，小面积明度色为1号；或者明度色为9号和1号各占一半。属最强对比。其效果具有强烈、刺激、锐利、暴露的特点。此类对比视觉效果强烈，若处理不当，会产生生硬、过分刺激、动荡不安的感觉。

高明基调（以亮色为主）

高长调　　高中调　　高短调

中明基调（以中明度为主）

中长调　　中中调　　中短调

低明基调（以暗色为主）

低长调　　低中调　　低短调

示范作业
SHIFANZUOYE

色彩明度对比构成练习

第七章 色彩的对比构成

示范作业
SHIFANZUOYE

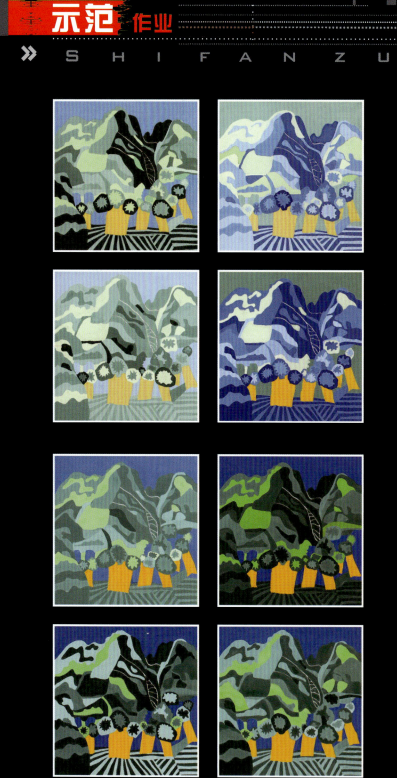

色彩明度对比构成练习

第七章 色彩的对比构成

Demonstration
示范 作业
SHIFANZUOYE

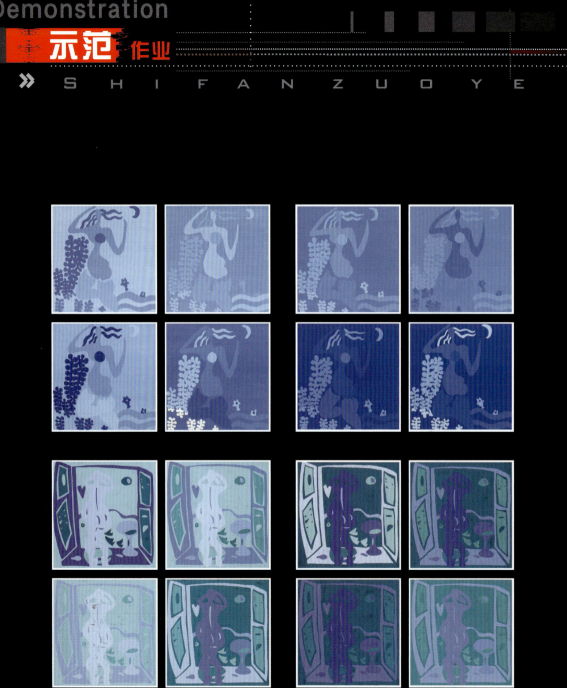

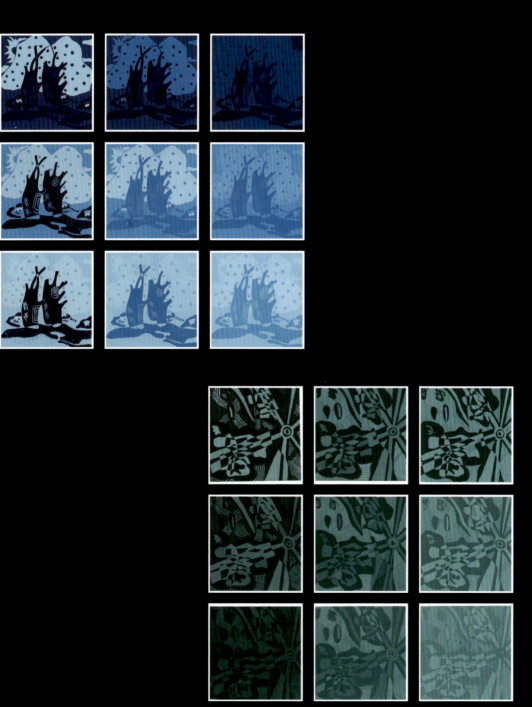

色彩明度对比构成练习

第七章 色彩的对比构成

三、纯度的对比构成

纯度对比是指因纯度差别而形成的对比。这种对比可以是一种色相纯度鲜浊的对比，也可以是不同色相间的对比。

在色彩构成中我们任选一纯色与同明度的灰色相混合，就可以得到一系列鲜浊变化的不同纯度的色彩构成。或者任选一纯色与不同明度的灰色相调，可以得到一系列不同纯度，即以纯度为主的色彩构成。

与明度对比方法相似，我们把一个纯色和一个同明度的无彩色灰色，按等差比例相混合可分成9个级别的纯度色标，并根据纯度色标，可以划分为3个纯度基调，1为最低，9为最高。

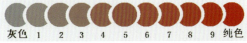

1、2、3低纯调　　4、5、6中纯调　　7、8、9高纯调

1. 鲜调

鲜调又称高纯度基调，是由7～9级纯度色标组成的。具有冲动、膨胀、快乐、活泼、嘈杂的感觉。

2. 中调

中调又称中纯度基调，是由4～6级纯度色标组成的。具有平淡、无力、消极、陈旧、肮脏的感觉。

3. 灰调

灰调又称低纯度基调，是由1～3级纯度色标组成的。具有柔和、中庸、文雅、可靠的感觉。

纯度对比的强弱取决于色彩纯度的差别跨度，我们按色阶分为纯度弱对比、纯度中对比和纯度强对比。

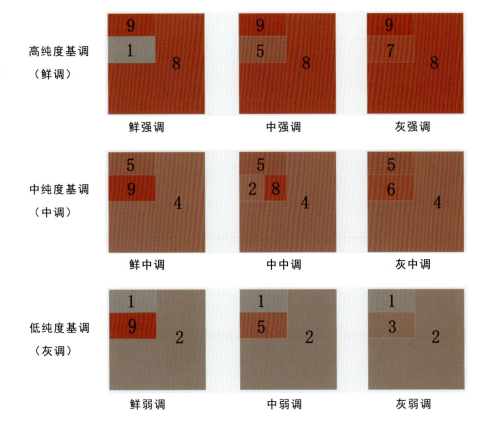

纯度强对比

纯度强对比是指纯度差间隔7级以上的对比，是低纯度与高纯度的配合，因而具有色彩感强、明确、刺激、生动、华丽的特点。是色彩设计中最常见的配色方法之一。

纯度中对比

纯度中对比是指纯度差间隔4～6级的对比，纯度中对比具有温和、稳重、安静等特点，处理不当易出现缺乏活力与生机。在构成时可以用明度变化来调节。

纯度弱对比

纯度弱对比指纯度间隔3级以内的对比。这种对比效果柔和、统一，但缺少变化，非常乏味，易出现模糊、灰、脏的感觉，构成时要注意借助色相与明度的变化。

与明度基调构成相似，在纯度对比中，如其中面积最大、作用也最强的色彩组成鲜调，而小面积色的纯度对比值属强对比，那么，整体对比就称鲜强调，以此类推，便可化分为9种纯度调子：鲜强调、中强调、灰强调、鲜中调、中中调、灰中调、鲜弱调、中弱调、灰弱调。

降低纯度有以下四种方法：

加白色

纯色加入白色，不但可以降低纯度，提高明度。同时还会因白色的混合使其色相的色性偏冷，以达到色彩柔和的作用。

加黑色

在纯色中混合黑色，在降低明度的同时又降低了色彩的纯度。所以色相都会因为加黑色后失去原来的光彩，变得沉重、幽暗、伤感，大多数色彩因加黑色使得色性转暖。

加灰色

纯度降低，色相变得厚、含蓄、柔和、典雅。若纯色与相同明度的灰色混合，可以得到丰富的明度相同、纯度不同的含灰色。

加互补色

纯色混合相应的互补色后，纯色即变成浊色，使色彩具有陈旧、灰暗的感觉。

纯色+白色

纯色+黑色

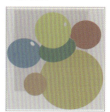
纯色+灰色

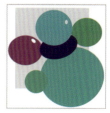
纯色+同明度的补色

总之，在色彩构成的练习中，纯度的对比是非常重要的。它不像明度对比那样得心应手，纯度稍有变化就会发生质的改变，所以当我们选择一个色相的时候，注意纯度与明度的变化是非常关键的。

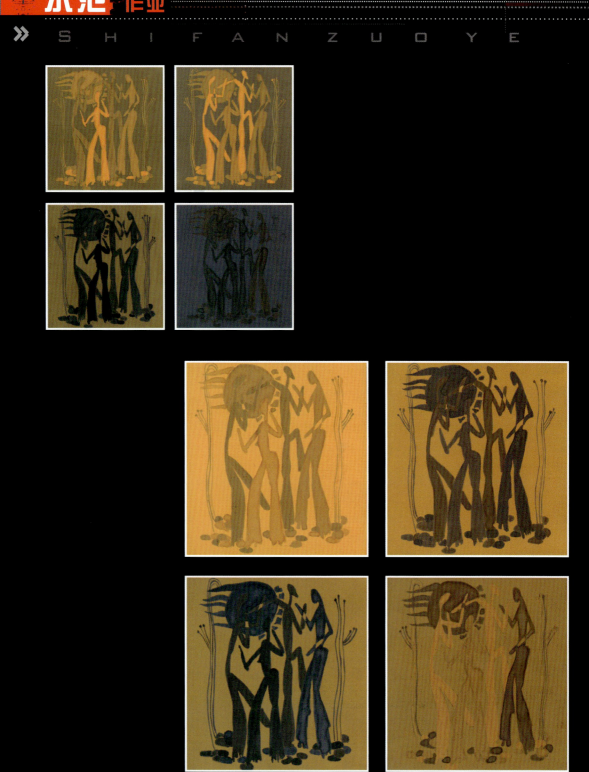

色彩纯度对比构成练习

第七章 色彩的对比构成

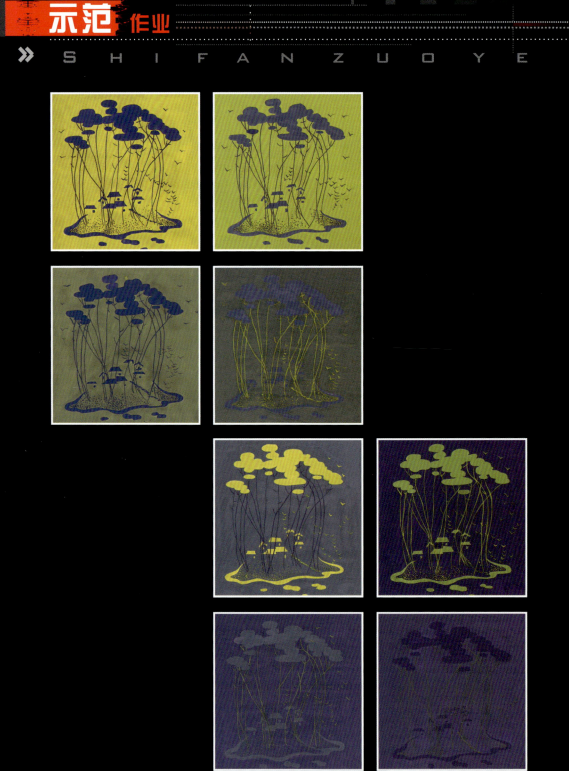

色彩纯度对比构成练习

第七章 色彩的对比构成

四、色彩与面积对比

面积对比是指各种色彩在画面构图中所占面积比例多少而引起的明度、色相、纯度、冷暖对比。在色彩对比构成中，面积的对比也是至关重要的，一个色彩是否能成为画面的主色调，主要取决于它在画面构图中所占面积比例的大小。

1. 面积构成色调

我们选择红色、黄色、蓝色、紫色四种高纯度颜色，使这四种颜色在四个画面中所占面积分别为：

	黄	橙	红	紫	蓝	绿
明度	9	8	6	3	4	6
面积	3	4	6	9	8	6

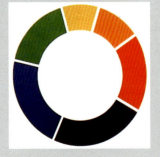

由此可见，由于各色在画面中所占面积的不同构成了不同的色调，所以明度、纯度、以及色彩的属性变化也会构成不同的色调。

2. 对比与面积的关系

双方面积相同时：同色相的对比效果弱，不同色相的对比效果强。
双方面积不同时：同色相的对比效果强，不同色相的对比效果弱。

色彩相同，面积相同　　色彩不同，面积相同　　色彩相同，面积不同　　色彩不同，面积不同

总之，面积与色彩在画面对比中可以相互弥补，相辅相成。根据面积对比的特性，在大面积的色彩对比中，可多选用明度高、纯度低、色差小、对比弱的配色，使之明快、和谐；在中等面积色彩对比中，多选择中纯度、中明度及中等程度的对比，能引起视觉长时间的兴趣；在小面积色彩对比时，可选择纯度高、对比强的色彩，以达到醒目、刺激的效果。亨利·马蒂斯说："一丁点的红，比大量的红更红。"

五、色彩冷暖的对比构成

因色彩的冷暖差别而形成的对比称为冷暖对比。人们看到暖色会使人在生理上血压升高、血流速加快，产生兴奋、积极、躁动的心理影响，而冷色使人镇静、消极、压抑、血压下降。因此，由于色彩的物理、生理、心理等因素的共同反应，冷暖也成为人们的共感之一。

孟塞尔色相环的十个主要色相将暖极橙色到冷极蓝色划分为六个冷暖区。

1．冷暖强对比

冷暖强对比指色相环上的两端，冷极蓝色与暖极橙色的对比或冷极色与暖色的对比、暖色与冷色的对比称为强对比。

2．冷暖中对比

在色相环中，暖色、暖极色与中性微冷色；冷极色、冷色与中性微暖色的对比称为中等对比。

3．冷暖弱对比

在色相环中，暖极与暖色、冷极与冷色、暖色与中性微暖色、冷色与中性微冷色、中性微冷色与中性微暖色的对比称为冷暖的弱对比。

4．冷色基调

以冷色为主的色调可构成冷色基调，其特点：寒冷、清爽，具有空气感、空间感。

5．暖色基调

以暖色为主的色调称为暖色基调，其特点：热烈、热情、刺激、有力量、喜庆。

除了色相外，明度、纯度的变化也会使原本色相的冷暖性质发生改变。

白色反射率高而感觉冷；

黑色吸收率高而感觉暖；

暖色加白色提高了明度，降低了纯度，而倾向冷；

暖色加黑色降低了明度，降低了纯度，有向暖转化的趋势。

冷色加白色提高了明度，降低了纯度，有向冷转化的趋势；

冷色加黑色降低了明度，降低了纯度，而有暖的倾向。

高纯度的冷色显得更冷，高纯度的暖色则显得更暖；

色彩纯度降低、明度向中明度靠近，色彩的冷暖感觉也随之降低向中性方向变化。

综上所述，色彩的对比构成就是诸多色彩相互间的对立与统一。各种色彩在构图中的面积、形状、位置以及色相、纯度、明度、冷暖对心理刺激的差别，构成了色彩间的对比效果。掌握好色彩的对比关系，就更能够设计出使人赏心悦目、富于美感与变化的色彩环境与设计作品。

色彩对比构成练习

第七章 色彩的对比构成

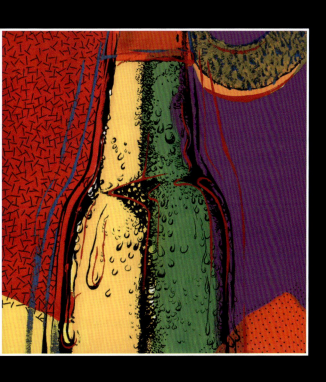

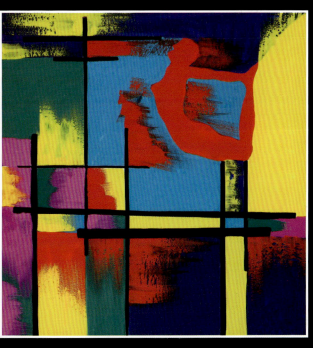

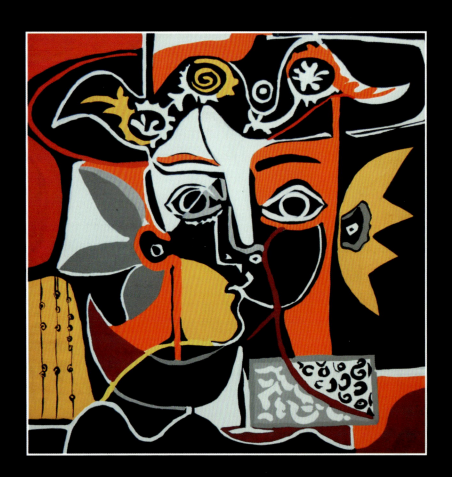

色彩对比构成练习

第七章 色彩的对比构成

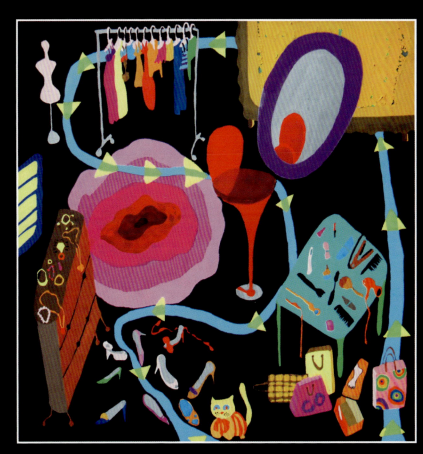

Demonstration
示范 作业
SHIFANZUOYE

色彩对比构成练习

第七章 色彩的对比构成

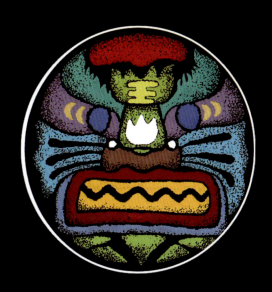
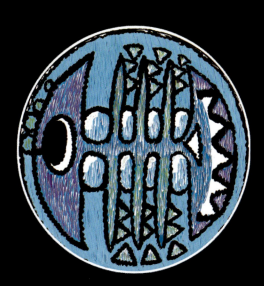
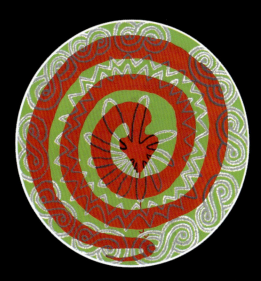
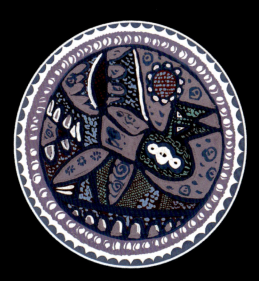

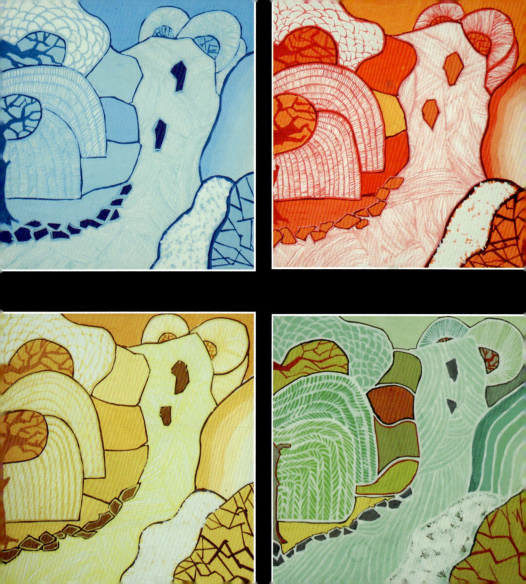

色彩对比构成练习

第七章 色彩的对比构成

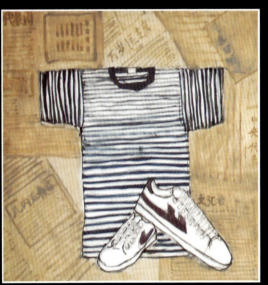
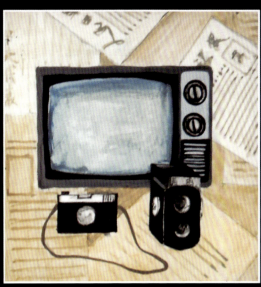
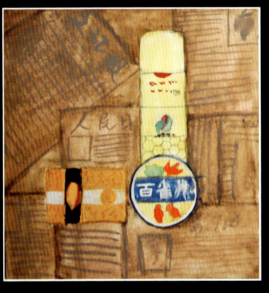

第八章 色彩的调和构成
Se cai de tiao he gou cheng

色彩的调和构成是指两种以上的色彩,有次序、协调统一地组织在一起,能使人产生心情愉快、满足等情绪的调和方法。色彩组合即为色彩调和,与色彩的对比相比,调和对人眼的刺激低,常常与柔和、优雅、和谐联系在一起。当色彩调配与人的思想情感发生共鸣时,人们就会不由自主地感受到色彩和谐带来的愉快。

色彩的调和有两层含义:一种是指色彩为了构成和谐统一的整体所需要的经过调整组合的过程,是一种有差别的对比;另一种指有明显差别的色彩或不同的对比色彩组织在一起时要求得到的和谐效果。

一、共性调和构成

共性调和就是强调色彩组合中对比色各方面的共同性,是避免和减弱过分刺激的对比而取得色彩调和的基本方法。它分为以下几种:

任何无彩色与有彩色搭配都能调和,如果变化明度还可以取得非常明快的调和。

同色相调和,用变化纯度、明度的方法,来取得理想的配色,具有朴素、单纯的特点。

邻近色相调和,用变化纯度、拉开明度值来增加明度差。

类似色相调和,较之邻近色相调和具有一定的变化,有较好的、统一的效果,但也要在明度和纯度上求变化才有更丰富的色彩组合。

中差色调和,中差色处于色相环60°～90°这一区域,如将同明度、纯度的中差色配合,色彩的组合比较和谐。

对比色彩调和,色相差大,必须增加明度与纯度的共性,以色调的一致促进调和。

补色相配,色相差最大。

1. 色相调和

色相调和是在对比色各方中同时加入同一色相,使对比色的色相逐步靠拢,形成具有共同色相的调子。同一色相加入越多,画面就越调和,把握好明度与纯度的关系,就能成为和谐而统一的色调。

2. 明度调和

明度调和是在对比色各方中混入白色或黑色,使它们的明度提高或降低而达到色彩间的统一色调。在练习时要注意与纯度的关系,加入的白色、黑色越多,画面越容易取得调和。它分为以下几种:

同一明度的配色容易调和。同明度、同色相相配时要求变化纯度;同明度、同纯度配色则要求变化色相。同明度不同色相配色既调和又有变化。

邻近明度的配色具有统一的调和感,明度变化单调,必须变化色相和纯度增加对比。

类似明度的配色比较含蓄、柔和,以色相、纯度稍加变化为好。

对比明度的配色比较明快,但较难统一,要增加色相与纯度的共性。

3. 纯度调和

纯度调和是在对比色双方加入不同明度、不同量的灰色，使原来各对比色之间在保持明度对比的情况下，纯度相互靠近。由于纯度的降低，色相也随之降弱，调和感增强，使画面具有含蓄、稳重的调子。要注意灰色不要加入太多，否则会有暧昧、含混不清的感觉。它分为以下几种：

同一纯度的配色容易调和。明度、色相不同都能取得调和的效果。

临近纯度的配色也容易调和，但缺少变化，因此要注意变化明度、色相。

类似纯度的配色也容易调和，但也缺少变化，因此要注意在明度和纯度上起变化。

对比纯度的配色可以运用色相统一（或类似）、明度的统一（或类似）来增加调和感。

4．无彩色调和

无彩色调和是指无纯度、无色相的黑色、白色、灰色之间的调和。它只表现明度的特性，除明度差别小、黑白对比过分强烈炫目外，均能取得很好的调和效果。黑色、白色、灰色与其他有彩色搭配也能取得调和感很强的色彩效果。

面积调和在色彩构成中占据非常重要的位

色彩的明度有关，他为纯色定下的明度数字比例为：

黄=9 橙=8 红=6 紫=3 蓝=4 绿=6

每对互补色明度平衡比例为：

黄：紫=9：3=3：1=3/4：1/4

橙：蓝=8：4=2：1=2/3：1/3

红：绿=6：6=1：1=1/2：1/2

将每对互补色的明度平衡比例转变成和谐的面积比例时，必须将明度的比例数字倒转，即由于黄色比它的补色紫色在明度上强3倍，因此要黄色与紫色和谐地组合在一起，黄色应占总面积的1/4而紫色应占总面积的3/4。因此每对互补色的和谐面积比例为：

黄：紫=1/4：3/4

橙：蓝=1/3：2/3

红：绿=1/2：1/2

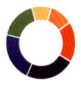

总之，和谐的色彩面积产生出静止的、均衡的效果，当采用了和谐比例之后，面积对比就被中和。

上面讲的和谐的面积比例，只有在色相呈现出它们最大的纯度时，才是有效的，如果纯度被改变，那么平衡的色面积也就随之发生变化。

二、面积调和构成

置。它通过对比色之间面积增大或减小来调节色彩对比的强烈，并得到一种稳定、平衡的调和感。一般情况下，小面积用高纯度的色彩；大面积用低纯度的色彩，这样容易获得色彩的平衡感。面积的调和与色相、明度、纯度和色彩在画面中所占面积和比例大小有关。

德国色彩学家歌德认为色彩和谐的面积与

三、秩序调和构成

秩序调和是将对比强烈的色彩用等差、渐变等手法有秩序地、有规律地交替出现，使画面具有节奏感和韵律感的一种构成方法，这种方法又叫色彩渐变。

秩序构成是色彩构成中最基本的练习形式。当色相、明度、纯度按等级进行递增或递减时，必然产生一定的有秩序和有规律的变化，因此具有秩序美感。它分为以下三种形式：

1. 色相秩序构成

色相秩序构成可根据12色色相环排列的序列进行。其构成形式有类似色相秩序构成、对比色相秩序构成、互补色相秩序构成、全色相秩序构成等。在排列中，中间推移的层次越多，越容易取得调和，色相也越具有强烈、鲜明的感觉。

2. 明度秩序构成

明度秩序构成是指按照明度的序列排列的构成方法。如将一色相分别加入白色或黑色，制作9级以上明度差，然后根据练习需要进行排列构成。明度差的等级越多，渐变层次就越丰富。明度秩序构成练习是最富有节奏与韵律感的一种练习。

3. 纯度秩序构成

纯度秩序构成是指按照纯度序列排列的构成方法。将一色相加入与该色相明度相同灰色，制作9级以上纯度差，然后按照纯度的强弱秩序进行排列构成。以纯度秩序变化为主的色彩构成，色调变化丰富、微妙、含蓄，但容易含糊不清，缺少个性，所以调和不宜层次太多。

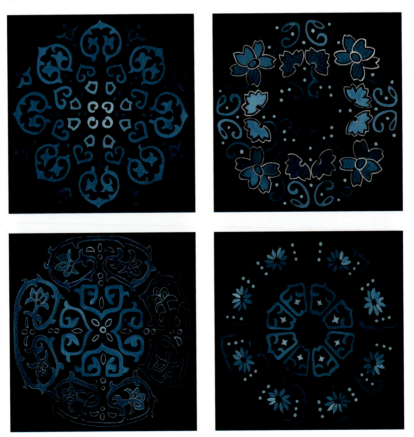

第八章 色彩的调和构成

综上所述，色彩的和谐取决于对比调和关系的适度，同样符合多样统一的形式美规律，即变化中求统一、统一中求变化，它不但是取得色彩美感的规律，也是取得色彩和谐的关键。和谐的色彩即是美的色彩。

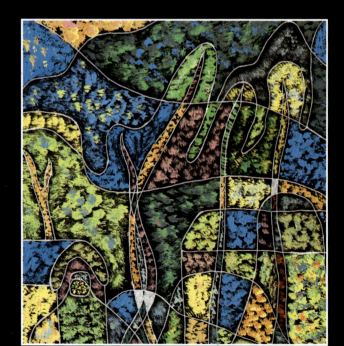

色彩调和构成练习

第八章 色彩的调和构成

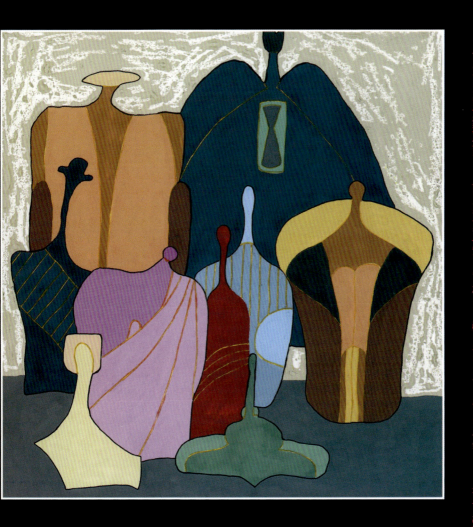

色彩调和构成练习

第八章 色彩的调和构成

Demonstration
示范 作业
SHIFANZUOYE

色彩调和构成练习

第八章 色彩的调和构成

示范作业
SHIFAN ZUOYE

第八章 色彩的调和构成

色彩调和构成练习

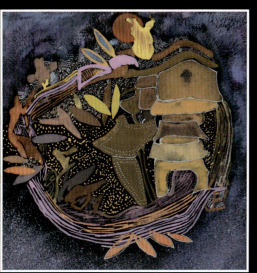

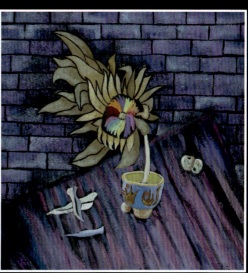

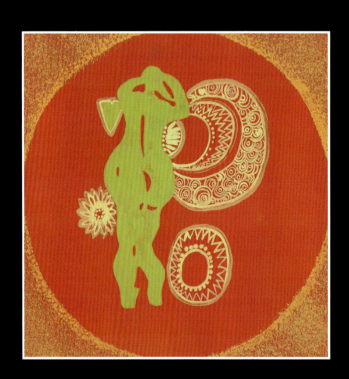

色彩调和构成练习

第八章 色彩的调和构成

107

示范作业

SHIFANZUOYE

色彩调和构成练习

第八章 色彩的调和构成

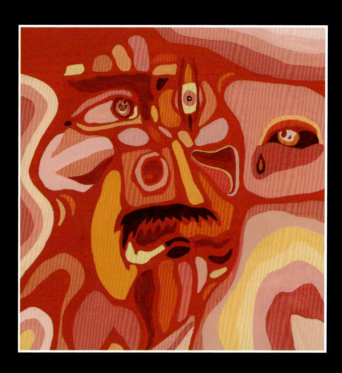

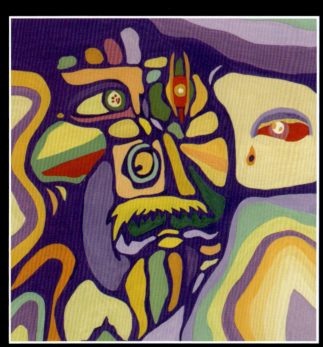

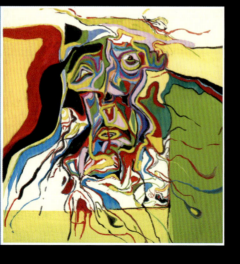

色彩调和构成练习

第八章 色彩的调和构成

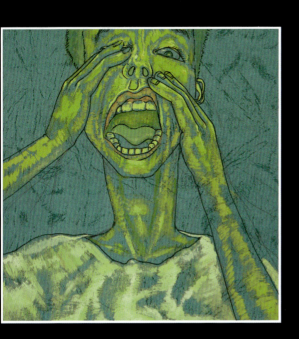

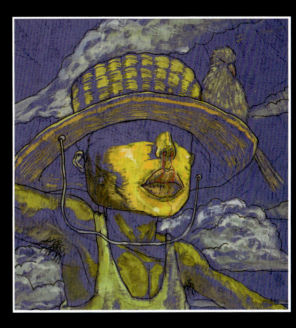

第九章　流行色与中国传统色彩
liu xing se yu zhong guo chuan tong se cai

一、流行色与色彩构成

色彩是人们生活中重要的组成部分，它是人类不可缺少的视觉刺激。对某一色彩反应的连续刺激，必定令人感到迟钝、厌倦而产生寻求新的色彩的冲动。这就是流行色产生和不断更新的心理基础。

流行色又称时尚色、时髦色。以前主要用于服装设计中，现在还被广泛地运用在商业设计中。流行色本身就是很感性的色彩。国际流行色预测专家对于时尚的商业市场和艺术潮流有着丰富的想象力，凭着个人的直觉和灵感，制造出影响国际潮流的色彩构成，并得到世界上各领域的认同。

流行色又是个性、带有时代感的色彩，在人们心理上产生很大的共鸣，这种强烈的视觉吸引力创造了充满活力的时尚商业文化。因此，流行色的色彩是动态的、具有敏感性的、流行的色彩，是跨越国界的世界语。

2016年-2021年的潘通发布的流行色

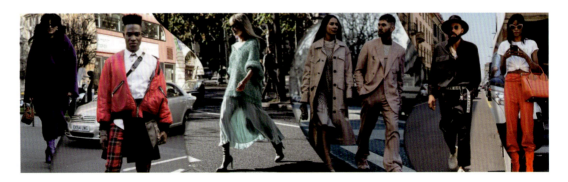

2022年-2023年伦敦时装周秋冬流行色趋势

二、中国传统色彩

中国文化渊源流长，历史悠久，而中国传统颜色同样繁杂而神秘。我们最初对中国传统色彩的认知来自于附着在服饰、器物、绘画、建筑等中。

我们的祖先，在原始时代就已经发现了颜色。例如，周口店山顶洞人染饰品就使用了红色；新石器时期的彩陶上绘制花纹使用了白垩、红矾土、炭（黑色）、土黄诸色。周、秦时期的陶器等物如洛阳出土的战国彩陶壶上面，使用的朱、黄、青、白、黑的颜色画着精美的花纹。我国汉字的造型特征是"象形"结构，也造就了一种特殊的色彩表达方式。东汉的许慎编撰的《说文解字》这部最早的汉语字典，其中200多个颜色词的记述重点都放在了色彩的载体物上，比如同样是白，月之白的皎、日之白的晓、肤之白的皙、霜雪之白的皑、玉石之白的皦等。中国传统色彩的基本体系是五色。五色是指：青、赤、黄、白、黑。

五色与五行相关，与"金、木、水、火、土"一一对应。所以有了东方青、南方赤、中央黄、西方白、北方黑的说法。五色中以黄色称中黄，最为高贵，它是中国古代王权的标志。五色系统，把色彩分为正色和间色。正色是青、赤、黄、白、黑。间色是绿、红、流黄、碧、紫。特别要注意的是正色中的青、赤、黄、白、黑同现代色彩中蓝、红、黄、白、黑是不同的。

中国传统色借鉴练习

第九章 流行色与中国传统色彩

Demonstration
示范作业
» SHIFAN ZUOYE

第九章 流行色与中国传统色彩

中国传统色借鉴练习

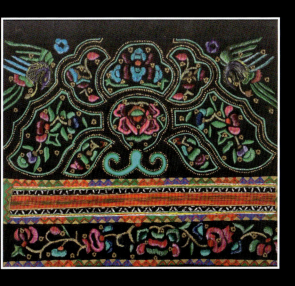

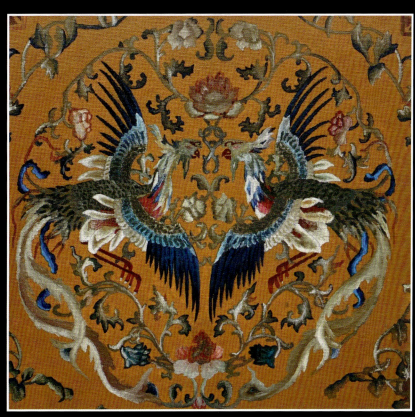

参考文献

张玉祥.色彩构成[M].北京：中国轻工业出版社，2001.
赵国志.色彩构成[M].沈阳：辽宁美术出版社，2004.
辛艺华.工艺美术设计[M].北京：高等教育出版社，2000.
王力强，文红.平面·色彩构成[M].重庆：重庆大学出版社，2009.
李鹏程，王炜.色彩构成[M].上海：上海人民美术出版社，2009.
阿利森·盖洛普.伟大的西方绘画艺术[M].上海：上海人民出版社，1998.
彭德.中华五色[M].南京：江苏美术出版社，2008.
曲音.旧时色 中国传统色彩风尚[M].西安：陕西人民出版社，2021.